더불어 호흡하는

화가
서용선

더불어 호흡하는

화가
서용선

박병대

불교문예

| 차례 |

프롤로그

프롤로그

예술의 세계에서 마음이 하고자 하는 바를 좇아도 도에 어긋나지 않는다는 서용선 작가에게 경외하는 마음으로 예술에 천착한 그의 이야기를 남기고 싶어 미력한 필력임에도 불구하고 용기 내어 필을 들었다.

필자와 서용선은 55년 지기의 벗으로 청소년시절부터 인연이 되어 오늘날까지 우정을 쌓아가고 있다. 예술의 가시밭길을 한눈팔지 않고 혼신의 힘을 다하여 걸어온 벗의 열정에 찬사를 보내며 74세의 나이에도 불구하고 맹렬히 타오르고 있는 예술의 혼불이 꾸준하기를 기원한다. 서용선의 어머니는 부군과 함께 우이동 도선사에서 백일기도 올리시고 서용선을 낳았다는 이야기를 벗에게 들었다. 그렇듯 부처님 점지의 연기緣起에 따라 모태에서부터 불성을 갖추었으니 불교에 대한 작품에 천착했던 것도 결코 우연이라고는 할 수 없겠다.

가난한 시절 물질에 대한 반항의 시기를 지나며 공부를 멀리하였다. 또래 친구들과 좌충우돌하며 천방지축 어긋난 생활을 하기도 했다. 그런 청소년기를 지나 스스로 진로의 길을 찾기까지 수

많은 번민의 날을 보내고 자신의 진로와 목표가 세워진 후에는 오직 예술에 천착한 평생이었다.

그림과 평생을 함께 해온 화가 서용선에게 가는 길

정릉 집에서 나와 우이신설 경전철에 탑승하여 신설동역에서 1호선 전철로 환승하여 회기역에서 중앙선 용문행 전철로 한 번 더 환승했다. 망우리 공동묘지가 있던 망우역을 지나 도심을 벗어난 시야의 목가풍 전경이 이어지다 산악지대 들어서면 숲의 푸른 장관이 시원하게 눈의 피로를 씻어주고 장욱진 화가가 거주했던 덕소를 거쳐 팔당을 지나 터널로 진입하면 나만의 사유에 빠져들다가 터널을 벗어나 이어지는 평화로운 전경에 하얀 구름이 수놓은 푸른 하늘이 펼쳐지며 운길산역에 도착한다.

북한강 철교를 건너는 전철 안에서, 벌목한 나무들을 뗏목으로 엮어 운반했던 뗏꾼 들의 애환을 생각한다. 일제 식민지시대에는 강도剛度가 무른 삼나무가 주를 이루고 있는 일본에서 단단한 강도剛度의 조선소나무가 다양한 용도에 쓰임새가 있어 강원도 깊은 산골에서 벌목한 소나무를 수탈해 갔다.

경복궁 공사로 목재수요가 왕성했던 조선시대 초기에 목재와 땔감으로 사용되는 소나무를 벌목하여 강원도 인제 합강에서 떼를 묶어 멀리는 서울까지, 가깝게는 춘천까지 뗏꾼이 운반하였다.

춘천까지 가는 뗏꾼은 골안뗏사공, 서울까지 가는 뗏꾼은 아래뗏
사공이라고 불렀다. 인제에서 춘천까지는 하루면 당도하는 뗏길이
었으나 호랑이 여울의 집채만 한 물더미가 머리 위를 지나는 큰 포
와리에 들어서면 움켜잡은 그레질을 능란하게 해가며 긴장해야 했
다. 잠시라도 방심하면 강변 석벽에 부딪쳐 난파당하는 일이 많아
목숨마저 잃기도 했다. 하여 무사하강을 기원하는 강치성江致誠을
무꾸리쟁이가 올리면 뗏꾼은 두려운 마음을 달랬다. 제祭가 끝나면
뗏목에 올라 그레질을 하며 출발하였다. 무사히 춘천에 도달하여
임무를 마친 골안 뗏사공은 서울까지 가는 아래 뗏사공에게 뗏목
을 인계하고 노임인 공가를 받고 귀가 길에 오른다.

　서울의 종착지인 광나루까지는 7~15일을 소요하는 먼 길에
잔잔하고 순탄한 물길의 많은 날들을 뗏목 위에서 심한 외로움에
시달려 이를 잊고자 뗏꾼들은 노래를 만들어 불렀다. 1985년 강
원대 학술조사팀이 발굴해 '뗏목 아리랑'이라고 임의로 제목을 붙
였고, '소양강 아리랑' 또는 '인제 뗏목 아리랑'이라고도 한다. 멀
리 광나루까지 가는 도처에는 뗏목의 정류처가 여러 곳에 있어 일
상용품을 운송할 물품들을 뗏목에 실어 보내기도 했는데 이를 웃
짐치기라 하였다. 정류처 주막에는 썩쟁이 여인들이 상주하며 뗏
목이 들어와 머물면 썩쟁이들이 술과 안주를 들고 작은 배를 타고
와 뗏목에 올라 뗏꾼의 외로움을 풀어주며 정사를 나누기도 하였
다. 썩쟁이란 육체와 정신이 썩었다는 의미의 호칭이다. 당시 유명

했던 썩쟁이 집은 춘성군 신북면 윗샘밭 도지거리, 의암댐 근처 덕
두원, 경기도 양주군 두물머리 근방의 미음, 팔당댐 근처 팔당이
며, 도지거리주막과 미음주막이 썩쟁이가 많았다. 1943년 청평댐
이 준공되면서 물길이 끊어지자 더는 뗏목을 운반할 수 없어 장구
한 세월 이어온 뗏목의 역사는 끝을 맺었다.

— 『민족의 숨결, 그리고 발자국 소리 아리랑』 (P30~32) 김연갑 편저
1986. 10. 25. 현대문예사

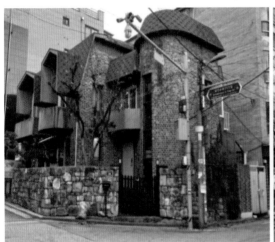 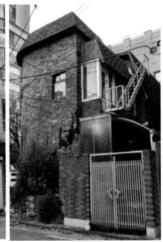

돈암동 집 돈암동 집 우측면

　양수역에서 나와 역 앞에 있는 문호리 가는 버스에 올라 종점
에서 하차하여 다릿골로 들어서서 가는 길, 양 옆에 늘어선 전원
주택 울타리에 피어있는 꽃들을 뒤로하며 서용선의 작업실을 향
해 발걸음을 한다. 서용선이 서울대학교 대학원 서양화과를 졸업
한 1982년에 당뇨 후유증으로 아버지께서 돌아가시고, 셋째누이
가족과 함께 거주하던 돈암동 집(서용선은 이 집 2층에서 약 5년

간 그림을 그렸다)에서 1990년 5월 16일 어머니께서 돌아가신 후, 1995년에 경기도 양평군 서종면 문호리에 주택과 스튜디오를 신축하여 이주하였다.

서용선 어머니께서 돌아가셨다는 사실을 모르고 찾아갔던 날, 온 가족이 슬픔에 잠겨있는 가운데 염쟁이(장례 지도사)가 어머니 시신을 염하고 있었다. 무릎 꿇고 시신의 두 발을 모두 잡아 염하는 일을 도우는 데 목이 잠겨오고, 젖어오는 눈을 애써 진정하며 침묵하고 있었다. 어머니의 귀에서는 흘러나온 피가 말라붙어 있었고 뻣뻣한 두 발은 차갑게 식어 한기가 전해져 왔다. 서용선은 내 옆에 서서 지켜보고 동생 서명자는 관을 사이에 두고 앉아 염하는 모습을 바라보며 소리 없이 눈물을 흘리고 있었다. 염쟁이는 시신의 입에 숟가락으로 불린 쌀을 떠 넣으며 "한 석이요, 두 석이요, 세 석이요" 하며 숟가락으로 불린 쌀을 떠 넣었다.

염을 끝내고 나니 어머니 저승길 노잣돈 놓으라고 하여 극락왕생하시기를 기원하며 지갑에서 이천 원을 꺼내 놓았다. 어머니 모실 관은 매우 훌륭하였다. 5cm 두께의 소나무 송판에 옻칠을 여러 번 하여 검은색 위로 붉은빛이 감돌고 있었다. 어머니를 관에 모시고 관 뚜껑을 덮으니 동생 서명자는 관 뚜껑을 쓰다듬으며 눈물을 흘렸다. 서용선에게 위로의 말을 찾지 못하고 돌아서 나오는 발걸음이 너무도 무거웠다. 아련하고 울적한 마음이 며칠간 이어졌다.

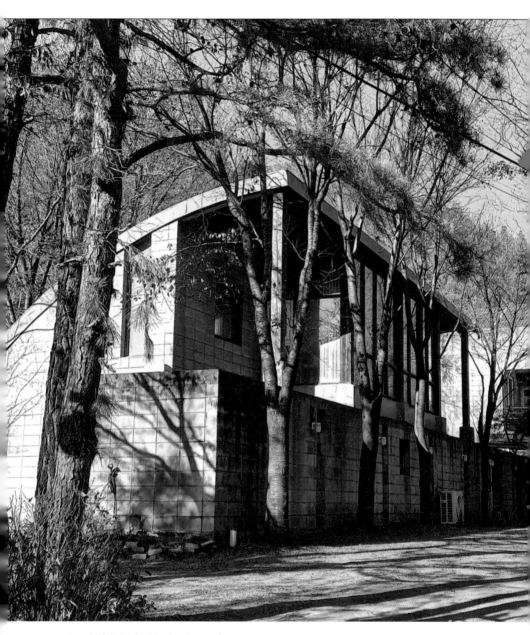

문호리집(경기도 양평군 서종면 문호리)

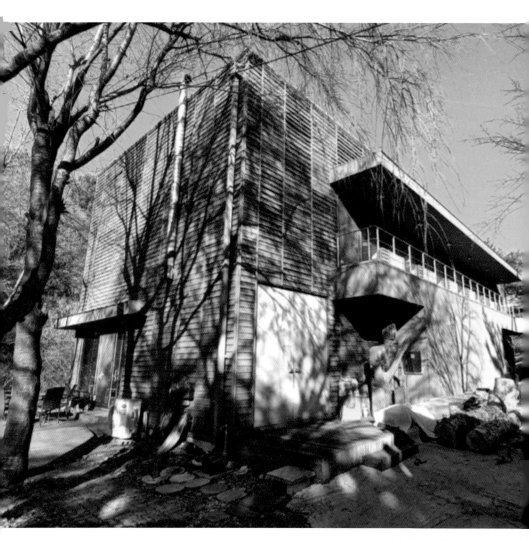

문호리 스튜디오 1

작업실에 들어서니 반갑게 맞이하는 서용선의 환한 미소가 아름다웠다. 높은 천정의 작업실은 대작을 하는데 손색이 없었고 벽에는 작업 중인 대작의 화폭이 부착되어 있었다. 맞은편 벽면의 작품 수장 대에는 대작의 작품들이 빼곡히 들어차 있었다.

작업대 위에 놓여있는 몇 자루의 붓에는 물감이 묻어있고 작업실 곳곳마다 크고 작은 작품들이 자리하고 있었다.

출입구에는 전시도록이 진열되어 있고 맞은편에는 철제 화목 난로와 간이 소파에 의자 서너 개가 있었다.

내린 차를 마시며 담소 하다가, 승용차로 밖에 나와 식사한 후에 양수역까지 배웅해준 서용선의 호의에 고마운 마음으로 헤어져 귀갓길에 올랐다.

서용선이 문호리로 이주한지 29년 되는 현재에는 몇 개의 건물이 더 신축되었고 각각의 건물은 용도에 따라 사용되고 있었다.

2020년 5월에 서용선과 갤러리 JJ가, 가루개 마을의 철거 예정인 빈집에 10개월간 작업한 〈빈집 프로젝트〉 작업이 2021년에 마무리되어 2021년 3월에 갤러리 JJ에서 《서용선의 생각: 가루개 프로젝트》 전시를 하였다.

문호리 스튜디오 2

작품재료 목재 보관 하우스

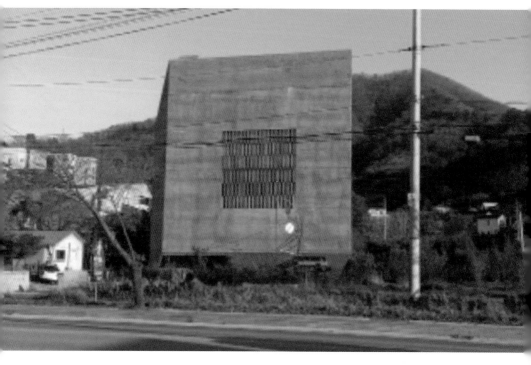

연립서가

　가루개 프로젝트 작업을 했던 낡은 집을 재건축하여 건축가 정의엽의 독특한 외관 설계로 2021년 6월에 착공하여 문호리 건물(ㅇㅅA, 연립서가+서아카이브)이 10월 21일에 준공되었다.

　정의엽 건축설계사가 한국건축가협회 특별상 엄덕문 건축상, 건축주 서용선과 박현정도 함께 상을 받은 붉은색 건물의 독특한 외관은 오가는 이들의 주목을 받았고 서명자가 서용선의 작품과 기록물을 구축하고 있다.

제1부

삶

삶

1950년 6월 25일 04시 북한군의 남침으로 모두가 잠든 새벽에 한국동란이 일어났다. 불과 3일 만에 북한군에게 서울이 점령되고 미처 피난 가지 못한 서용선의 아버지는 삼선동 한옥집의 마루 밑으로 은신하였다. 그 와중에서도 부친께서는 반찬 투정을 하셨다는 이야기를 어머니로부터 들었다며 서용선은 입가에 웃음을 띠며 말했다.

어느 날 잠시 밖에 나갔다가 북한군에게 잡혀 끌려가던 중 미아리고개를 넘기 직전, 성신여대 근처에서 구청에 근무하던 이웃사람의 도움으로 탈출하여 돌아오셨다. 죽음의 공포에 휩싸여 절망의 심정이 가득했을 때 생각지 못했던 구사일생의 따뜻한 손길이 고맙고 감사한 마음에 안도의 한숨과 함께 살았다는 환희심이 가득했을 것이다.

불안과 공포의 날들이 이어지는 초가을 9월 15일에 맥아더 장군의 지휘로 인천상륙작전이 성공하여 9월 28일에 서울이 탈환되자 서용선의 아버지는 공포에서 벗어나고 전쟁 발발 전에 어머니께서 아버지와 함께 우이동 도선사에서 아들 점지 발원의 백일기도를 부처님께 올린 간절한 소망으로 태기가 있었으니 아들을 보아 서 씨 가문의 대를 이어야 한다는 일념의 소망이 이루어지는 경사였다.

전쟁의 국면은 중공군이 개입하여 펼치는 인해전술에 밀려 1951년 1월 4일, 1. 4후퇴 때 서울이 북한공산군의 수중으로 또다시 들어가게 되자, 서용선의 아버지는 평택 안중의 처가 친척 집으로 가족과 함께 피난 가셨다.

미국 제8군 사령관에 부임한 M. B. 리지웨이 장군은 UN군을 지휘하여 1951년 1월 말에 서울을 재탈환하였다. 서울이 수복되어 마음이 안정되었을 때 서용선을 잉태한 어머니 배는 불어나 산기가 다가오자 아버지는 부인과 딸 셋을 데리고 평택 안중을 떠나 한강에 도달하니 군경의 경계가 삼엄하였다. 강을 건너기 위한 수단을 찾으니 은밀히 도강해 주는 조각배가 있었다. 무사히 돈암동 집에 돌아오니 다행스럽게도 돈암동 가옥은 온전하였고 1951년 7월에 어머니는 서용선을 출산하였다.

부처님께 점지 받은 아들 서용선을 출산하여 서 씨 가문의 대를 잇게 되니, 무엇보다 소중하고 귀한 외아들을 보시는 어머니의 간절한 소망이 이루어지는 경사였다. 전쟁 아래 핍진한 생활로 몸조리하는데도 많은 어려움이 있었으리라. 1953년 7월 17일 정전협정으로 전쟁이 끝난 서울은 폐허가 되어 스산하였고 포격에 의해 집을 잃은 많은 사람들은 폐허의 서울에서 굶주림을 해결하려는 사투로 방황하였다. 아버지는 미아리 공동묘지 앞에 백여 평 정도의 조그만 밭을 장만한 옆에 군용텐트를 세워 다섯 살의 서용선과 함께 돈암동 집에서 이주하였다.

서용선의 어린시절 이야기를 듣고 유추해 본다

미아리 공동묘지 군용텐트로 아버지와 함께 이주하여 수많은 봉분들을 친구삼아 사이사이 뛰놀며 타고 놀기도 했을 것이다. 죽음을 몰랐던 그는 훼손된 봉분의 드러난 인골도 갖고 놀며 땅을 헤집기도 하고 봉분가에 핀 할미꽃도 보며 흙장난도 많이 했을 것이다. 밤에는 텐트의 가림막을 열어젖히면 많은 봉분 위 밤하늘에는 빈틈없이 들어찬 별들이 달과 함께 빛을 발하고 있었다.

나는 집에서 처마에 가려진 작은 밤하늘의 별을 보았지만 서용선은 광활한 밤하늘의 별을 보았다. 정릉마을의 깊은 밤에는 골목마다 야경 돌며 치는 야경꾼의 딱딱이 소리가 들려오면 잠투정하던 나는 귀신 온다는 엄마 말에 무서워서 숨도 크게 쉬지 못하고 긴장 속에서 잠들곤 하였다. 그러나 서용선은 귀신 천지인 밤의 공동묘지에서 귀신 소리도, 야경꾼의 딱딱이 소리도 듣지 않고 아버지 품에서 포근히 잠들었을 것이다.

당시의 미아리 공동묘지에는 병들고 굶어죽은 어른이나 어린아이들이 가마니에 둘둘 말려 지게에 얹혀 올라와 매장한 봉분이 늘어가던 참혹한 시절이었다. 이와 같은 시절에 서용선의 아버지는 텐트에서 어린 외아들과 생활하며 그 옆에 손수 벽돌을 찍어 작은 집을 지으셨다. 집 옆에는 작은 화원을 만들어 창경원(창경궁) 식물원에서 꽃모종을 분양받아 이식하여 참혹하고 삭막한 시절에

백화百花를 피워 가꾸시며 위안을 찾기도 하고 한 편으로는 외독자 서용선의 심성이 꽃과 같이 곱고 아름답게 형성되기를 희망하기도 하셨을 것이다.

봄에는 개나리, 진달래와 봉분 아래 할미꽃도 피어나고 여름에는 개망초, 가을에는 구절초, 겨울에는 화원의 많은 꽃들로 하여 서용선의 잠재의식으로 아름다운 심성이 녹아들었을 것이다. 아버지는 가끔 꽃이 좋아 꽃을 구매하러오는 손님에게는 판매도 하셨는데 꽃을 챙겨 판매하러 나가지는 않으셨다. 아버지와 함께 외출할 때는 훼손된 봉분의 드러난 인골이 보이면 사람도 죽으면 물건과 같으니 죽은 사람을 두려워하지 말라고 이르시기도 하셨다.

정릉마을에 있는 서울숭덕국민(초등)학교에 서용선과 함께 입학하였으나 같은 반이었던 적은 없었다. 우리 집에서는 학교가 가까워, 골목을 벗어나 바로 앞의 정릉천을 건너면 학교가 있었으나 서용선은 미아리에서 친구들과 떼를 지어 먼 거리에 있는 학교를 해잘해 가며 등하교 하였다. 당시 서울숭덕국민(초등)학교는 전국에서 학생 수가 1위로 많아 하나의 교실에서 아침반, 점심반, 저녁반으로 나뉘어 3개의 학급이 3부제 수업을 하였다. 그럼에도 학생 수는 한 학급에 90여명의 초 과밀 상황에서 수업을 받아야 했다. 하여 학생을 분산하는 정책으로 4학년 되던 해에 새로 지어진 국민(초등)학교로 많은 학생이 전학가게 되어 서용선은 집에서 가까운 서울미아국민(초등)학교로 전학 갔다.

중학교에 진학하면서 떼지어 다니던 미아리 친구들과 멀어지고 먼 거리에 있는 학교에 통학하는 것이 힘들어 1학년 때, 자신이 태어난 돈암동 집으로 이주하여 큰누이의 보살핌을 잠시 받다가 서울 성북구 정릉마을의 산동네 꼭대기로 이사하여 방 한 칸에 이부자리 하나로 여섯 식구가 생활하였다.

정릉마을에는 구역마다 불량청소년들이 무리지어 행패를 부렸다. 서용선은 그들의 행패를 피하기 위해 그 패거리와 어울리며 공부를 소홀히 했다. 나쁜 짓을 해도 경중을 가려 과도한 짓은 하지 않았다. 이는 착한 성품을 갖고 태어난 아름다움과 평화를 지향하는 예술의 뿌리가 잠재의식에 내재되어 있다는 반증이라 해도 허언이 아닐 것이다. 학급의 절친한 친구 동훈이는 학교의 눈을 피해 다니는 아테네 극장 입장료를 자주 도와주기도 하면서 극장과 빵집을 드나들며 우정을 쌓았다.

산동네 단칸방에서 이부자리 하나로 여섯 식구가 생활하는 환경으로 하여 밖으로 돌며 사설 신흥도서실에 공부하러 갔으나 그곳은 무법천지의 불량청소년들 아지트였다. 하여 그들과 자연스럽게 어울리며 공부는 점점 소홀히 하였다.

그는 그곳에서 인간관계를 배우고, 남자들 간의 힘의 세계를 터득하고 각 개인의 인간성을 알게 되었다. 같은 학교에서 고등학교로 진학하여 절친이었던 동훈이와 소원해지고 공부보다는 친구들과 소설 외에는 관심두지 않았다. 노력 없이도 미술점수가 좋아

미술반에 들어가 그림 그리며 지도 선생님의 인솔로 덕소에 있는 화가 장욱진의 집을 방문하여 화실에서 작업 중인 그림을 보고 돌아오기도 하였다.

나 역시 불량청소년과 어울려 다녔다. 일기를 쓰며 그릇된 나의 행동들이 자각되어 갔다. 우리 집과 서용선의 집은 같은 정릉마을에서도 먼 거리에 있어 내가 어울리는 무리와 서용선이 어울리는 무리와는 접촉이 없었다.

불량청소년들의 무리에서 벗어나기 위해 기독교 종교재단의 야간고등학교로 진학하여 채플시간에 목사님의 성경수업을 들었다. 종교부에 들어가 겨울방학에는 종교부원들과 함께 숭실대학교 기숙사에서 6일간 숙식하며 오전 9시부터 오후 4시까지 성경수업을 받고 저녁식사 후에는 기숙사로 돌아와 2층 침대 위에서 종교부원들과 함께 무릎 꿇고 돌아가며 기도하였다.

내 차례가 돌아와 시작된 나의 기도는 한 시간 가까이 이어지며 그동안 그릇되었던 나의 행동들이 영화 보듯이 파노라마로 이어지는 내안의 영상으로 울먹이는 회개의 기도였다. 눈물과 콧물이 흘러나와 범벅으로 얼굴에 발라졌다. 모든 부원들의 기도가 끝나는 시간은 자정을 넘겼다. 새벽 1시 가까이 되어 끝나면 무릎이 펴지지 않아 옆으로 누워 자는 중에 몸이 펴지곤 하였다. 전국에 조직되어있는 KSCM의 한국학생기독교연합의 주관으로 이루어지는 전국의 기독교학교 종교부에 속한 학생들의 연합행사였다. 숭

실대학교에서의 6일간은 내게 회개의 시간이었다. 일정을 마치고 귀가할 때는 나의 몸과 마음이 말끔히 청소되어 쾌청하고 청량한 맑은 하늘과 숲이 된 것 같았다.

성경 점수를 잘 받기위해 우리 집에서 5분 거리에 있는 정릉 장로교회 고등부로 들어가 임원을 맡아 주말이면 가리방 위에 초지를 놓고 철필로 주보의 원문을 긁어 등사기에 부착하여 주보를 등사하였다. 성가대에도 참여하여 성인들의 예배시간에는 단상 옆의 자리에서 성가대원과 함께 찬송가를 부르기도 하였다.

서용선을 처음 만나 친구가 된 것은 고등학교 일학년 때였다.

당시 서용선과 같은 경복 고등학교에 다니고 있는 친구 장재열의 소개로 서용선과 인연이 되었다. 그 후로 자주 만나지는 못하고 친구들과 함께 만나는 자리에서 가끔 서용선을 만나게 되었다. 야간에 학교 가야하기에, 주말이 되어서야 가끔 친구를 만났다. 과격한 언사를 하는 몇 명의 친구들 사이에서 서용선의 불량한 태도는 볼 수 없었고 가끔가다 말하는 그의 음성도 거칠다는 인상은 받지 않았다. 나 역시 조용하게 친구들과 어울리다 돌아오곤 하였는데 서용선도 그러하였다. 그는 학교 미술반에 들어가 그림 그린다는 말을 전혀 하지 않아 그림 그린다는 사실을 알지 못했다.

고등학교를 졸업하고 모든 친구들이 나름대로의 진로를 찾아

대학교 진학한 친구와 이에 실패하여 대학입시 준비하는 친구, 사회로 나가거나 군대에 입대하는 친구로 모두가 헤어져 자신의 길을 가기 시작하였다. 서용선은 몇 번의 대학입시에 실패하고 군대에 입대하여 하사관학교를 거쳐 하사로 임지에서 복무하다가 1년 6개월의 단기복무를 마치고 의가사 전역을 하였다. 연세 많은 부모의 외독자에게 주는 국방부의 혜택이었다.

고등학교 진학해서 미술반에 들어가 그림을 그리면서도 서용선은 예술을 인생의 목표로 할 생각은 갖지 않았었다. 그러나 군복무를 마치고 진로를 탐색하며 중장비 기술을 배워 중동에 나가 건설현장에서 일할 생각도 하다가 소질 있는 그림을 그리기로 결정하고 집에서 가까운 돈암동에 있는 루블미술학원에 등록하여 미술대학입시를 준비하며 예술의 길을 선택하였다. 서용선의 진로결정에 부모님은 묵묵히 동의해 주셨다.

당시 베토벤 음악에 푹 빠져있던 나는 LP 디스크 쟈켓에 있는 베토벤 사진을 그려줄 수 있는지 물으니 흔쾌히 청을 들어주었다. 며칠 후, 복사한 것처럼 닮은 베토벤 초상화를 선물 받고 감격했고 기뻤고 고마웠다.

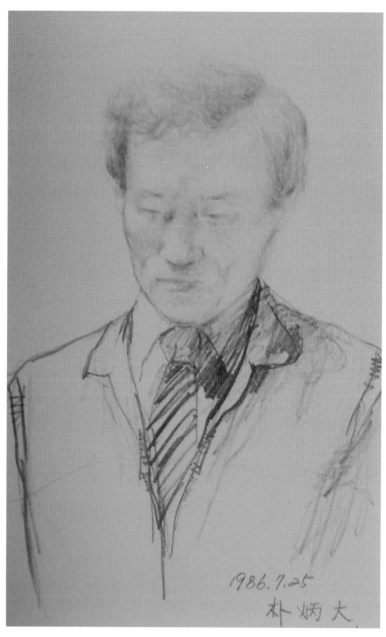

1986. 7. 25

朴炳大.

박병대 종이 위 연필 35.5×22.5cm 1986년 7월 25일

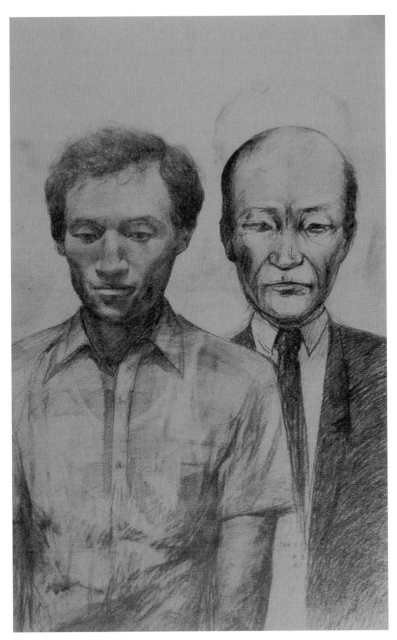

박병대 종이 위 연필 100×75cm 86년 7월 29일

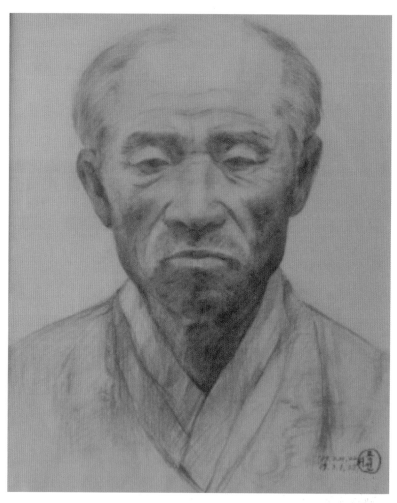

아버지 33×40cm Paper Pencil 1987-02-03

1975년에 서용선은 서울대학교 미술대학에 진학하고, 1986년 6월에는 서울대학교 미술대학 서양화과 전임교수로 취임하였다. 나는 인천에서 정릉으로 돌아와 가끔 서용선을 만나던 7월 25일에 나의 초상화를 그렸고, 나흘 후(29일)에도 나의 초상화를 그려서 청담동 어느 갤러리에서 다른 작품과 함께 전시하였다.

1987년 서용선이 서울대학교 미술대학 전임교수로 근무할 때 아버지 초상화도 부탁하니 서용선은 2월과 3월에 걸쳐 저녁시간에 우리 집으로 와서 안방 아랫목에 좌정한 아버지 초상화를 며칠에 걸려 완성하였다. 사진 같은 아버지 초상화를 보며 그의 빼어난 그림 솜씨에 감탄을 금치 못했다.

늦은 저녁시간에 배도 많이 고팠을 터인데 답례는커녕 따뜻한 식사대접도 못했던 것이 많이 미안하고 그와 같은 생각조차 하지 못했던 것이 한없이 부끄럽다. 그럼에도 그는 그에 대한 서운함이나 섭섭한 내색 한 번 하지 않았다.

홍익대학교 디자인학과를 졸업한 동생, 서명자의 돈암동 화실에서 서용선이 보여주는 자신의 소나무 작품 두 점을 보았다. 솔잎의 섬세한 표현에 감탄을 하며 사진과 같은 이미지에 감동을 받았다. 살아 숨 쉬는 푸름의 에너지가 화폭에 듬뿍 담겨있었고 소나무 표피의 굳건함은 험한 세상을 이겨내는 굳은 의지의 표상임을 느끼기에 손색이 없었다. 두 점의 소나무 작품은 나의 잠재의식에 들

어와 오십여 년의 세월이 흐른 현재에도 선연히 살아있다. 서용선의 내면에도 그의 작품과 같은 소나무가 굳건한 뿌리를 내려 낙락장송으로 푸른 호흡을 하고 있을 것이다.

　나는 1979년에 인천으로 이주하여 생활하다가 1986년에 정릉마을로 돌아와 삶에 쫓기는 핍진한 생활로 하여 친구들과의 교류는 전무하였다. 1990년 한국방송통신대학교 국문학과에 입학하여 다하지 못한 공부를 해가며 핍진한 가운데 1991년 8월에 결혼하여 부모님과 함께 생활하였다.

　어느 여름날 대학로 마로니에 공원에 있는 아르코미술관 외벽에 서용선의 전시 현수막을 발견하고 반가운 마음으로 전시실에 들어가 그의 작품을 감상하였다. 한 쪽에 비치된 모니터에서 전시 작품을 설명하는 서용선의 음성은 정겹고 따듯했다. 하얗게 탈색된 반백의 머리에서 많은 세월이 흘렀음을 인지하며 감회에 젖어 돌아오는 길에는 벗과의 옛 추억이 주마등처럼 스쳐갔다.

　세월은 흘러 2010년 가을날 정릉 거리에서 친구를 만나 반가운 해후를 하며 여러 친구들의 소식을 들었다. 서용선은 2008년에 서울대학교 미술대학 서양화과 교수직 정년을 8년 앞두고 퇴직하여 열심히 작품활동한다는 소식을 들었다.

　이후로 오랜 세월의 간극을 넘어 가끔 서용선과 더불어 친구들을 만나 아름다운 우정을 나누고 있다.

나는 2011년에 대한 문인협회로 등단하여 시인이 되었다. 서용선과 함께 예술의 동반자가 된 것이다. 서용선은 그림으로 시를 쓰고 나는 시로 그림을 그린다.

　평생 예술의 길을 가며 다양한 장르를 형성한 서용선의 그림들은 오랜 세월을 지나며 무수히 많은 이야기로 서사를 이루어가는 현재 진행형이다. 작업은 모든 장르에 적용되어, 이어지는 그의 이야기가 색채로 입혀져 캔버스에 형상으로 드러난다. 세상을 향하여 많은 이야기로 자연과 더불어 굴곡진 역사를 보여주고, 따듯한 인간애로 평화롭고 아름다운 삶을 지향하는 서용선의 바람이 담겨져 있다.

제2부

1. 역사화

서용선이 많이 지쳐있을 때 휴양의 목적으로 영월 친구를 찾아가 영월을 안내해 주는 친구와 강변 주상절리의 절벽에 솟은 신선암(선돌) 앞 평창 강물을 바라보며 강원도 친구 성현이가 이 강에 단종이 떠있었다는 이야기를 듣고 마치 물에 떠있는 단종을 본 것 같은 느낌을 받았다.

이를 계기로 서용선은 단종에 관한 그림을 그려야겠다는 생각을 하고 단종 폐위와 살해에 대한 이야기가 있는 곳이라면 어디든 마다않고 달려갔다. 서용선은 남한강변에서 아픔을 털어내며 길닦음의 사물四物을 울렸다.

평안한 평상심을 이룬 35세에 닦은 길 밟아가며 예술의 혼에 불을 지폈다. 누구나 살아가며 아픔을 겪듯이 서용선도 예외는 아니었다. 30대의 변곡점을 넘어 후반기로 들어가는 서용선의 예술이 청령포 강물로 흐르고 있었다. 단종 유배지 청령포를 둘러보고 역사를 주제로 작업할 생각을 한 1986년 8월 이후 영월을 자주 다니며 거시적 호흡으로 30여년에 이르는 장구한 역사화 작업이 시작되었다.

노산군 일지 전을 위한 답사 일기, 2006.12.18.

단종 복위운동이 실패로 돌아간 후, 처형 직전 임시로 가두었던 곳이라고 한다. 끔찍한 형벌이다. 땅속은 인간에게 절망감을 주는 곳이다. 태백광산이 그러한 곳 아니던가. 그의 시신은 어떻게 되었을까? 멀리 소백산 정상의 흰 눈이 보인다. 그림을 그리고 금성단으로 향하다.

그리고 단종복위 사건이 얼마나 큰 파장을 일으켰는지, 알 수 있을 것 같다. 처형 당한 사람들의 피가 흘러 끝난 '피끝 마을'이 있다지 않은가.

소수서원에 이르다.

오래전 왔던 느낌과는 전혀 다른 모습이다. 천川을 가로질러 서낭당 터 사진을 한 장 찍고, 누대를 지나 천川을 가로질러 서원의 경관을 즐기다 입구에 서보면 은근히 감추어져 서원의 기와지붕만 언뜻 보이고, 솟아오른 소나무들이 공간의 지속성을 암시한다.

그리고 '경敬'자 새긴 바위, 이황의 글씨라 한다. 그는 글자로서 죽은 이들의 원혼을 달래려 하였다. 흔치 않은 생각이다. 「서용선」

'경'자바위 40.8×32cm Acrylic on canvas

서용선의 단종실록

『역사적 상상 서용선의 단종실록』

ART CENTER WHIT BLOCK

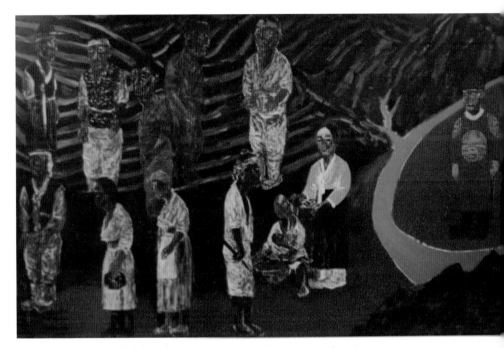

백성들의 생각-정순왕후(Thoughts of the people-Queen Jeong Soon)
300×500cm, acrylic on canvas 2014

오른쪽 녹색 산맥부분 칠하다.

오른쪽 산맥은 청령포를 휘감이 도는 영월 시깅이고, 아랫부분은 청령포 안쪽, 단종이 서울 동대문 송 씨 부인을 그리워하며, 돌무더기를 쌓아놓았다는 곳에서 보이는 시점을 기준삼은 것이다.

녹색과 갈색을 섞어 두 번 칠하다.

뒷부분으로 녹색을 칠해 역적으로 몰려 영월 땅으로 유배된 소년왕의 모습을 붉은 타원형을 바탕으로 그려 넣었다. 이 붉은 타원형은 청령포 모래사장의 형태에서 온 것이다.

적색은 청령포 안, 소나무들의 기둥 적색을 적용하였다.

평면적인 이 붉은 색은 노산군의 용포 색과 반복되면서 화면에서 감정을 이끄는 역할을 할 것으로 생각한다.

왼쪽 배경은 태백 가는 도로에서 보이는 연당 문개실 풍경을 그려놓았다.

새로 난 자동차 전용도로에서 청령포를 둘러싼 산들의 겹침이, 그 반대쪽에서는 연당에서 청령포 가는 길 위로 지대가 좀 높은 듯 보이는 넓은 밭이 드러나 보인다.

처음 이 그림은 논밭을 보여주는 갈색으로 된, 단색의 평면에 단종과 일반 평민들만의 대립해 있는 형태를 생각했으나 11월 말경부터는 노산군 주변의 모습을, 몇 년 전부터 시도한 붉은색 타원의 원색을 그려 넣기로 마음먹었다.

그리고 고랑 진 밭을 평민들의 배경으로 하여 각기 처한 입장에 따라 배경이 달라지게 한 것이다.

화면은 좀 더 변화가 생기고 내용이 풍부해 보였다.

결국 노산군의 유배장소를, 여러 번 방문했던 자연환경에 대

한 기억속의 형태들과, 권력집중의 상징인 왕에 대한, 대립적신분의 사람들과의 관계를 보여주는 것이다.

권력의 희생자 노산군은 고립되어 강원도 산속에 유배되어 있다가 죽임을 당했다.

사람들은 500년을 거쳐 계속 생각하면서 그 의미를 되새기며 살아간다. 이것이 이 그림의 내용이다.

— 2013, 12, 6. 서용선 (P42)

송 씨 부인 치마, 보라색으로 칠하다.

송 씨 부인의 자세에 대해 생각하다.

들고 있는 바구니에 바느질거리를 암시하는 것이 나을 것 같다. 한 때는 왕비였다가 평민이 되어 평생을 살아야 했던 여인의 처지가 상상되었다. 그리고 오래전 방문했을 때 동대문 정업원의 굳게 닫힌 문 사이로 보였던 정원의 고요한 모습도 생각났다,

님양주 사릉의 쓸쓸했던 경지가 생각났다.

사릉은 정문이 닫혀있고 옆으로 들어가게 되어 있었다.

정씨 가문의 선산에 묻혀있다는 것이다.

노산은 청령포에서 바라보고 있다.

유배된 처지에서, 송 씨 부인은 동대문 정업원에 들어가 있다.

정업원은 궁궐과 연관된 비구니들의 절이었다 한다.

동대문 근처의 상인들이 송 씨 부인을 동정했다고 한다.

– 2013. 12. 16. 서용선 (P43)

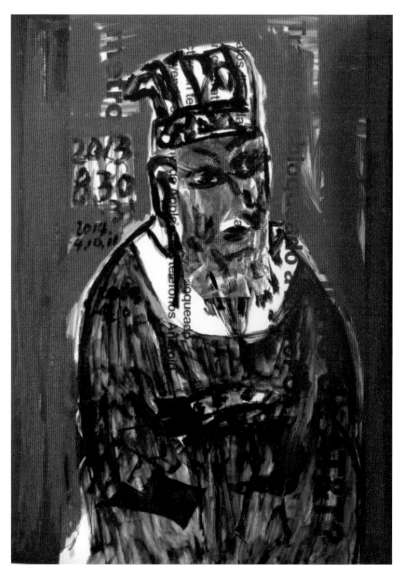

세조(King Sejo), 111×78cm acrylic, silver paper collage on advertising photograph, 2014

세조는 세종의 아들로 계유정란을 일으켜 동생 안평대군을 제거하고 조카 단종에게서 왕위를 물려받은 후 폐위시켜 처형한 조선의 임금이다.

독일 한국문화원에서 전시 오프닝을 하고 뉴욕에 도착한 직후, 롱아일랜드시티 12th st. 40ave에서 Kips의 레지던시 프로그램 장소 ARPNY에서 그린 것이다.

저녁작업을 끝내고 숙소로 가던 중 길가에 버려진 종이보관용 원통 안에 AT&T 광고지가 들어있었다. 사진 광고지는 탄탄하고 듬직한 코팅종이로, 버리기가 아까웠다.

배경의 이미지가 어울리지는 않았지만 낯선 글자와 조선 단종을 폐위시키고 왕위에 오른 세조의 모습이 만나는 것은 묘한 자극을 주었다. 그것은 불필요한 소비와 권력의 남용이 만나는 것이다.

사진 광고지 위의 글자는 그 위에 그림을 그리는 동안 계속 영향을 준다. 그것은 그려진 세조의 모습과 합쳐질 것이다.

얼굴의 은박포장지는 평소 외국 여행 중 은박 라면봉지를 오려 형태를 만들었는데, 이 그림은 그 전날 먹은 신라면 봉지를 뒤집어 오려 붙인 것이다.

세조를 그린 그림은 인터넷에서 처음 보게 되었다.

※ 인터넷 위키백과 세조어진 참조, 1898년 이전자료 추정, 세조에 대한 이미지는 처음 본 것이다.

— 2014. 8. 30. 31 서용선 (P75)

상원사 Sangwonsa 162×130cm, acrylic on canvas 2014

조선조에 불교가 탄압을 받았지만 백성들과 왕가에서도 그 믿음은 이어져왔다.

오대산 월정사 계곡을 오른쪽으로 끼고 올라가면 왼쪽에는 조선실록을 보관하던 사고지가 있고, 더 올라가면 왼쪽으로 도로가 나있다. 이 도로를 따라 올라가면 상원사가 있다.

이 그림은 상원사 위쪽에서 남쪽을 보면서 그린 그림이다.

세조는 말년에 상원사를 드나들었다.

피부병을 앓고 있던 세조는 전국의 유명한 물과 기도처를 찾아다녔다고 하는데, 상원사 앞 냇물에서 목욕하던 중 문수동자를 만나 종창이 나았다는 이야기가 전해진다.

세종조에도 세조는 안평대군과 함께 왕실의 불교 사업을 지속적으로 맡아 해왔다.

또한 세조는 상원사에서 예불하려 할 때 자객이 숨어있어 해하려 할 때 고양이가 왕의 옷을 물어 구하였다는 등 세조와 깊은 인연을 가진 절이다.

— 2014. 4.22. 서용선 (P94)

장릉 The Royal Tomb of King Danjong, 60.5×72.5cm, acrylic on canvas 2014

1986년 여름은 내게 큰 변화의 해이다.

그것은 처음으로 강원도를 방문한 것으로, 도시에서 자란 내게 강원도 인적 드문 자연의 상쾌함을 맛보게 한 해였기 때문이다. 갑자기 친구 김성현을 찾아간 영월은 삭막하고 원시적인 자연의 상태였다. 아마 한여름 8월이었던가 보다.

쏟아져 내릴 것 같던 길가의 바위들, 홍수가 지나간 듯한, 넓게 펼쳐진 영월의 강물, 그 주변으로 강물에 휩쓸렸던 나뭇가지들, 모래더미들, 이러한 것들이 뙤약볕에 주체할 수 없이 흩어져있었다. 그것은 중학생이 되어 서울 시내를 동서로 관통하며 통학한 이래 잊혀졌던, 서울에서 계속 생활한 나의 감각이 상대적으로 더욱 그렇게 느낀 것이다.

영월 삼거리를 거쳐 남면 북쌍리 남애의 서강줄기를 따라 뻗어있는 좁은 길을 따라 선돌 밑에서 작은 배를 탔다. 그 길은 또한 단종이 유배되어 걸어간 길이라고 하였다. 원래는 선돌 밑에 영월읍으로 통하는 길이 있었다고 한다.

그러던 것이 선돌 위쪽과 장릉 앞으로 해서 소나기재로 통하는 새로운 길이 나면서 선돌 밑에 있던 길이 끊겨진 것이다. 그것은 여름철 홍수 때문이라 한다.

그 길은 홍수 때마다 자주 물에 잠기기 때문에 이 지역 사람들이 사용하기가 불편한 것이다.

선돌 밑, 강폭이 좁은 곳을 가로질러놓은, 굵은 철사 줄로 사공이 그 줄을 당겨 나룻배를 움직이는 것이다. 배가 저쪽에 있을 때는 이곳에서 "아저씨" 하고 부르면 그 배는 천천히 강을 건너온다. 아주 소박한 작은 나룻배였다.

나무판자로 둘러쳐진 작은 나룻배에 수박, 소주, 오토바이를 싣고 건너편 쇠목의 모래사장에 내렸다.

햇볕이 내리쬐는 모래사장과 그 앞에 우뚝 솟은 선돌 밑에서 녹색의 물빛을 바라보며 김성현으로 부터 단종의 이야기를 들었을 때, 그동안 막연하게 생각했던 역사와 비극에 대하여 시도하려 했던 작품 주제의 실마리를 찾아냈다.

사육신은 국사교과서에서 흔히 듣던 낯익은 단어였다. 울적하고 몽롱한 술기운 속에서, 그리고 8월의 내리쬐는 햇볕아래서 수년간 겉돌던 역사의 피상적 전쟁장면 속에서 비극이라는 보편적 슬픔의 예술형식에 다가갈 수 있었다.

그 강물에서 「노산군 일지」를 그려야겠다는 생각을 했다.

영월호장 엄홍도가 단종을 몰래 묻었다고 하는 동을지산의 묘가 단종 묘로 확정지어지는 것은 사후 60년쯤 후의 일이다. 따라서

현재의 장릉은 그 이후 확정지어진 셈이다.

　장릉의 능선 위 산줄기에 올라서면 멀리 산자락들이 너울거리며 펼쳐져있다. 자연의 경관에 취해보면 죽음이 잊어지는 곳이다.

　영월에 드나든 지 20년 후인 지금, 장릉은 변했다. 매표소, 주차장, 기념관, 그리고 바로 곁에 엄홍도 기념관등이 그 사이에 설치되고 건립되었다.

　기억의 공간은 기념의 공간으로 그리고 관광자원의 공간으로 변하고 있다. 어느해인가 장릉에서 열리는 단종문화제에 초대 손님으로 참석한 자리에서 한 인간의 죽음이 현재의 지방주민 축제의 자리로 변한 것을 느낄 수 있었다.

　인간은 묘한 존재이다. 죽음이 어느 순간엔가 놀이와 축제의 대상으로 변하는 것이다.

　인간에게 있어 죽음은 맞이해야할 운명이고 잊어야할 고통인 것이다.

— 2014. 4. 22. 서용선 (P86)

2. 벽화

오랜만에 서용선에게 전화했다.

일제 식민지시대에 최초로 발발한 암태도 소작쟁의 사건, 벽화작업 준비하러 암태도에 내려갔다고 하였다. 나도 내일 내려가서 작업준비를 도와주겠다고 하였다. 역사적 사건을 벽화로 그린다는 그의 말에 기쁜 마음이 전신을 타고 흘렀다.

목포 신안군 암태도 소작쟁의는 어떠한 역사적 사건인가?

1920년대에 들어서며 암태도 소작쟁의가 소작농의 승리로 결말이 나자 이를 계기로 하여 농민들의 소작쟁의와 노동자들의 노동쟁의가 전국적으로 퍼져나갔다.

암태도에는 문재철, 나카시마세이타로中島清太郎, 천후빈. 세 명의 지주가 있었다. 이들 지주에게 보내는 소작농의 농산물 소작료를, 5:5에서 6:4, 7:3, 8:2로 거듭 올려가며 소작료를 거두어 가는 지주에게 분노한 소작인들이 서태석, 서창석을 필두로 1923년 8월에 암태소작인회를 결성하고 소작료 논 40%, 밭 30%와 소작료인 농산물 운반은 1리 이내로 한다는 조건을 지주에게 제시하고 불응하면 소작료를 내지 않겠다고 선언하였다.

암태도 소작쟁의

전남 신안군 암태면 단고리 99-1 (구) 암태농협창고

작업 기간: 2022.5-2023.10

지주 천후빈과 나카시마세이타로는 암태소작인회와 합의했으나 문재철은 불응하여 소작인들이 소작료를 내지 않자, 문재철은 하인을 동원하여 체납소작료 납부를 강요하며 소작인들을 폭행했다. 소작인들은 크게 분노했고 1924년 3월 27일 암태면 동와촌리에서 지주 규탄 면민대회를 열어 문재철의 만행을 성토했다.

4월 22일에는 문재철 부친 문군옥의 송덕비를 파손하고 문 지주 측 사람들과 충돌하였으나, 열세인 수적으로 하여 소작인들에게 두들겨 맞았다. 문재철의 신고로 50여명의 소작인이 일본 경찰에게 연행되어 서태석을 포함한 13명의 소작인이 목포경찰서로 이송되었다. 농민들과 그 가족들은 분노했고 암태도 주민 전체가 봉기하였다.

1924년 6월 4일~5일에 걸쳐 암태도 주민들이 배를 타고, 목포항에 모여 광주지방법원 목포지원 앞에서 6월 8일까지 농성했으나, 일본경찰은 구금한 13명을 재판에 회부하였다. 이에 격분한 600여명의 주민들은 7월 8일 법원 앞에서 아사동맹餓死同盟을 결성하여 단식투쟁을 하였으며, 11일에는 문재철 집 앞에서 시위하여, 수십 명이 일본경찰에 연행되었다. 암태도 주민들은 처절하게 투쟁했고 신문기사로 전국에 이 사건이 알려지자, 각지에서 암태

도 주민을 지원하고, 한국인 변호사들도 구금된 13인의 무료변호에 나섰다. 사건의 파장이 퍼지자 일본 경찰과 문재철은 당황하였다. 8월 30일 전라남도 경찰국 고등과장 고가古架가 지주 문재철과 농민대표 박복영을 불러 목포경찰서장실에서 중재하여, 문재철이 농민들의 요구사항을 수용하며 암태도 소작쟁의는 농민들의 승리로 끝났다.

양자 간의 합의된 내용
1. 소작료 4할
2. 지주는 암태소작인회에 2,000원 기부
3. 체납소작료는 향후 3년간 분할납부
4. 쌍방의 고소는 서로 취하
5. 파손된 송덕비는 암태소작인회 부담으로 복구

쌍방의 합의로 구금된 13인은 집행유예와 벌금형을 받고 석방되었다. 이를 계기로 전남 신안군의 다른 섬들에서도 소작쟁의가 일어나며 노동쟁의까지 전국적으로 퍼져나갔다.

2022년 6월 23일 들뜬 마음으로 설친 잠에서 깨어 가볍게 아침 한 술 떠먹고 집을 나섰다. 열기 없는 싱싱한 새벽공기에 폐부가 상쾌해지고 피부에 스치는 청량한 바람은 감미로웠다. 서울역에서 목포행 ktx에 탑승하여 서울을 벗어났다. 차창 밖으로 스치는 푸른 정경들이 이어달리고 모양새 다른 많은 건물들, 사이사이 이어진 길들이 통째로 밀려가는 동선은 평면적이었다. 물줄기 흐르

는 하천과 강을 건너며, 한반도의 핏줄을 그려가며 들어선 나주평야의 푸른 물결에 눈이 시원해진다. 영산강 건너 목포로 달려가는 흐름에 세월의 속도도 이러할까, 사유하다 깜빡 잠들었다 눈뜨니 목포역이다. 서용선에게 열차에서 전화하니 이승미 관장이 마중한다는 전언이 있었다. 역에서 나온 잠시 후에 곧 도착한다는 전화를 받았다.

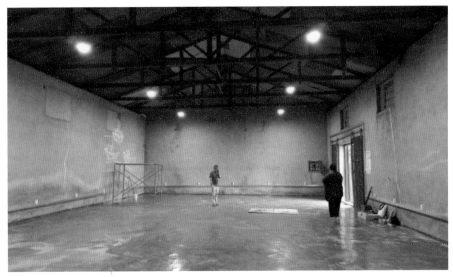

암태도 소작쟁의 벽화작업 준비 2022년 6월 23일

이승미 관장의 승용차에 탑승하여 인사를 나누고 암태도 가는 길에 차 한잔 하자며 카페에 들러 아메리카노 테이크아웃히여 작업장으로 향했다. 거세지는 빗줄기 속에서 천사대교를 건너며 내려다보는 바다는 연무에 가려 보이지 않았다. 신안군이 1004개의 섬으로 이루어져 천사대교라고 명명한 7224m의 대교는 국도 다리 중에

서 1위로 길다. 구름 속에서 천사대교를 건너 기동삼거리에 도달하니 활짝 핀 동백꽃무리로 머리를 장식한 노부부의 웃음 띤 얼굴 벽화가 보였다. 우회전하면 자은도 방면이고 좌회전하면 팔금도와 안좌도 방면으로, 1km 위치에 농협창고 벽화작업장이 있다.

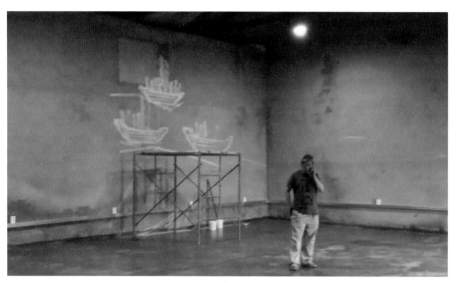

암태도 소작쟁의 벽화작업 준비 2022년 6월 23일

암태도 기동마을 작업장에 도착하여 이승미 관장은 서용선과 작업준비에 관한 사항을 협의하고 필자는 백여 평 건물의 농협창고를 둘러보았다. 낡은 천정에서는 빗물이 흘러들어와 입구, 벽 아래에 흥건히 고여 있었고 정면의 우측 벽에는 밑바탕 벽화 드로잉이 그려져 있었다. 서용선과 점심식사를 하고 작업준비물 구입하러 두어군데 철물점에 들렀으나 구하지 못하고 작업장으로 돌아와 벽면 하단에 페인트 방지용 비닐을 부착하고 바닥에 쌓인 먼지를

청소하였다. 서용선은 벽면의 밑바탕 그림 아래 소작쟁의 사건 문구를 쓰라며 흰색 아크릴 물감과 붓을 건네주었다. 신언서판身言書判의 서書가 낙제점인 필자는 당혹스러웠고 올바르게 쓴다고 낑낑대며 썼는데 글자는 컸다 작았다 하여 일률성이 없는데다 글줄은 삐뚤빼뚤이었다. 그는 빙그레 미소 지으며 걱정하는 나에게 괜찮다고 하며 숙소로 가자고 하였다. 숙소에서 저녁식사를 하고 대화하다 잠자리를 보았다.

숙소에서 2022년 6월 23일

서용선은 엎드려서 노트북에 작업내용과 함께 직업구상을 입력하고 나는 독서하며 밖을 들락거렸다. 빗속으로 퍼져가는 담배연기가 어쩜 밤의 정경과 그리도 멋지게 어울리는지 추상화가 살아 움직이는 것 같은 느낌을 처음으로 느꼈다.

다음날 잠자리에서 일어나 서용선과 숙소 앞 호숫가 산책을 하고, 숙소로 돌아와 아침 먹고 철물점에서 벽화작업에 필요한 재료와 전기줄톱공구를 주문하였다. 계산대 앞에 비치된 모자를 두루 살피며 내게 어울리는 모자를 찾느라 이것저것 만지작거리니 서용선이 "내가 모자 사줄게, 마음에 드는 거 골라봐." 그의 말에 청기지 모자 집어 들고 보니 폴리에틸천의 감색 모자가 더 마음에 들어 청기지 모자를 내려놓으니 "두개 다 해" 하며 서용선이 계산하였다. 참, 미안하고 고마웠다. 선물 받은 감색 모자로 바꿔 쓰니 잘 어울린다고 그가 말했다.

　　오후에 작업장으로 돌아와 인근식당에서 점심 먹고, 작업장 갈무리한 후 서울 가는 길에, 그는 이승미 관장과 만나 잠시 대화를 나눈 후에 전북도립미술관으로 갔다. 장 마리 해슬리 작가의 소호 너머 소호 전 개막식에 잠시 들러야 한다고 서용선이 말했다.

　　그림 관람하고 메인홀로 오니 서용선은 많은 미술관계자와 작가들 앞에서 10여분 정도 장 마리 헤슬리 작가와의 인연에 대해 이야기하였다. 서용선은 참석한 관계자들과 다과와 차를 마시며 대화를 나눈 후 전시실 옆에 있는 카페로 자리를 옮겨 갤러리JJ 강주연 관장과 함께 커피를 마시며 담소하였다. 미술관 인근 식당으로 이동하는 길에 많은 사람들이 서용선과 사진 찍기를 원하며 스마트폰을 꺼내들고 사진을 찍었다. 참석한 모든 사람과 같이 저녁을 먹고 함께 귀경하였다.

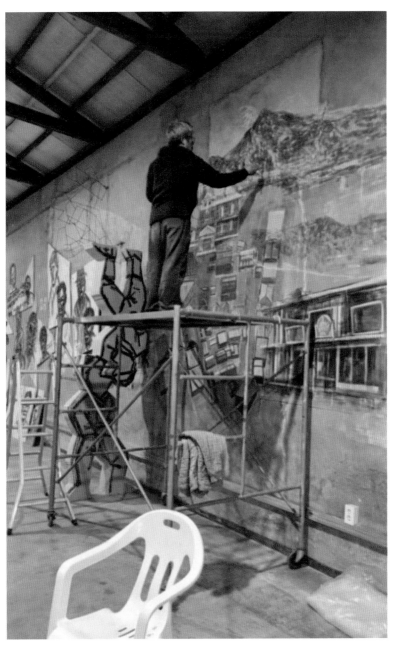

작업대 위에서 작업 중인 서용선 화백 2023년 6월 16일

2023년 6월 16일

벽화작업 시작한지 일 년이 되어가는 2023년 6월 15일에 서용선의 벽화작업이 궁금하여, 가보고 싶은 마음이 느닷없이 치밀어 올라 서울역으로 갔다.

오후 2시 30분 ktx로 순천을 경유하여 암태도로 갈 계획이었다. 순천에 거주하시는 불교문예작가회 회원 우정연 시인이 불교문예작가상을 수상하여 축하인사를 드릴 생각이었다. 늦은 시간에 우정연 시인을 만나 함께 저녁식사와 차 마시며 담소하다 헤어져 목포행 교통편이 없어 순천에서 1박 하였다.

2023년 6월 16일, 순천종합버스터미널에서 오전 6시 50분 목포행 시외버스에 탑승하여 8시 20분에 목포종합버스터미널에 도착하였다. 육개장으로 아침 먹고 암태도(장고)가는 2004번 시외버스로 9시 10분에 출발하여 10시 40분에 도착해 작업장에 들어서니, 서용선 작품전시 설치를 해오던 친구, 유광운이 3m 66cm×29cm 목재판 12조각에 그려진 작품 3m 48cm×3m 66cm을 왼편 입구 벽면에 모자이크 맞추듯 붙박고 있었고 서용선은 내방객과 대화중이었다.

유광운은 타카 작업 중 실수로 왼손 중지 끝이 관통되어 피가 엉겨 붙어 있었다. 얼마나 아뜩하고 아팠을까? 100평의 농협창고 천정은 깔끔하게 수리되어 있었고 우측 벽에는 없던 문이 만들어졌고 광활한 사면의 벽에는 벽화가 그려져 있었다.

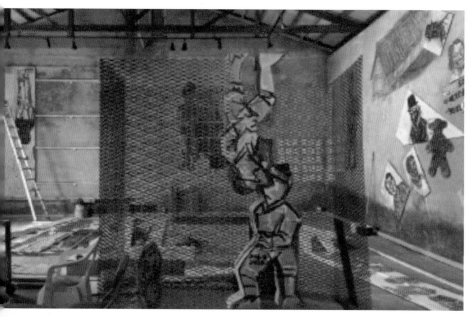

2023년 6월 16일

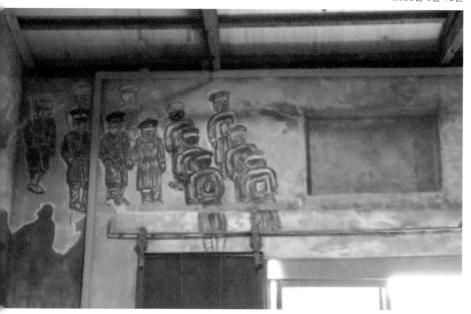

2023년 6월 16일

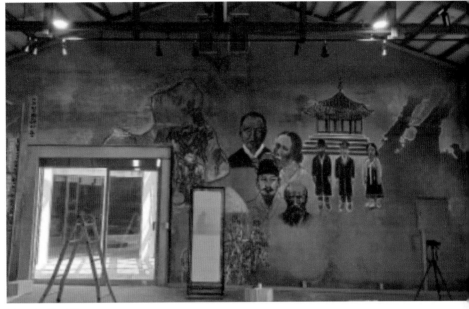

2023년 6월 16일

서용선의 역사그리기는 벽화로 창작된 스토리텔링의 구축으로, 잊혀진 역사가 살아 숨 쉬고 있었다. 일 년 만에 그의 역작을 보니 숙연한 감동이 파도처럼 철썩거렸다. 차근차근 미완성 벽화를 살펴보았다. 농협창고 우측입구 측면의 벽 위, 구석진 자리에는 블라디보스톡 지도가 입구 벽면까지 이어져 있었고, 지도에는 만주의 일본헌병과 배낭 메고 행군하는 일본군이 그려져 있었다.

지도 왼편으로는 4개의 계단 위에 팔각정이 그려져 있었고 계단 앞, 거리를 둔 곳에는 중절모 사내, 사각모대학생, 한복 입은 아낙네가 서있는 모습으로 그려져 있었다. 그 왼편에는 위에서 우측 아래 대각선방향으로 동학의 3대 교주 손병희, 1대 교주 최제우, 2대 교주 최시형의 초상화가 그려졌고, 그 옆에는 한복 입은 일반

아낙의 초상화가 자리 잡고 있었다. 벽면 중앙의 손병희 초상화 좌측에는 밭에서 농사일하는 소작농이 보였고, 그 아래에는 붉은색 모노크롬드로잉으로 제폭구민除暴救民의 문구가, 한자漢字로 적힌 깃발을 든 동학운동에 참여한 군중들이 그려져 있었다.

농협창고 우측 입구의 벽면 오른편에 새로 만든 출입문 위 벽면에는 바다가 그려진 곳에 '소작회의에서는'으로 시작되는 문구가, 출입문 왼쪽 벽면으로 붉은 글씨와 흰 글씨로, 밑에까지 엇갈려 쓴 4줄의 문구가, 회의결과를 밝히는 내용으로 이어져있었다.

동학과 암태도소작쟁의 사건이 어떠한 연관성이 있는지 이해되지 않아 서용선에게 전화로 물어보았다. 우리 근대역사의 가장 큰 민중운동으로 동학의 농민군 투쟁과 1919년 전국적인 3.1만세운동이 있었다.

서태석은 농민운동에 관여하여 오던 중에, 암태도 지주들이 점진적으로 과도한 소작료를 인상하자, 서태석과 서창석은 분노하는 소작인들과 1923년 8월에 암태도소작인회를 결성하였다. 이는 동학운동의 정신과 3.1만세운동의 결과가 암태도 소작쟁의로 발발하는 도화선이므로 서용선은 소작쟁의 벽화 도입부를 첫 번째 벽면에 그렸다고 하였다.

팔각정 그림을 보았을 때, 만주 용정고개의 팔각정으로 생각했는데, 손병희 선생이 1919년 3월 1일에 독립선언서를 낭독한 파고다공원의 팔각정이었다.

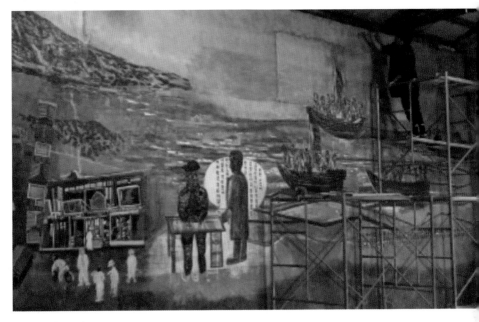

2023년 6월 16일

　농협창고 입구 정면 오른편에는 배에 탄 암태도 주민들이 목포항에 들어서는 모습과, 목포경찰서에서 서태석이 경찰에게 이번 사건에 소작인들이 지주의 집을 습격한다고 무장경찰을 부내고, 그러한 사실도 각 신문에 게재함은 무슨 까닭인가, 하며 항의하는 모습과, 목포 시내의 행인들, 멀리보이는 유달산 배경으로 붉은 벽돌의 영사관과 그 앞으로 항공촬영한 모습의 수십 채 건물로 이루어진 목포시가지로 자전거 탄 한 사내가 들어서는 그림이 그려졌고, 그 위쪽 벽면에는 평면적으로 두 사람의 형상을 철사로 만들어 돌출시켜 붙박아 놓았고, 중앙 벽면에는 암태도 주민들 초상화가 그려져 있었다.

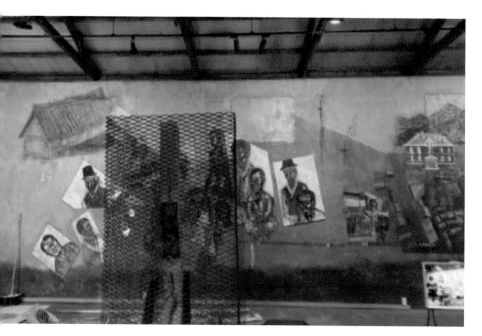

2023년 6월 16일

　　벽면중앙 앞에는 마름모무늬 철망에 갇힌 한 사람은 거꾸로, 또 한사람은 서있는 자세로, 얼굴 부위를 맞대고 있는, 일자 형상으로 만들어진, 건축자재인 분홍색 스티로폼으로 작업한 입체작품이 세워져 있었다.

　　왼쪽 벽면 위에는 구치소 건물과 일본군 헌병이 보이고, 구금된 열아홉 명의 암태도 주민 이름이 입구에서 좌측 측면의 벽으로 이어지며 적혀있었다. 왼쪽에는 소작쟁의로 구금된, 암태도주민의 초상화가 구치소창살 너머로 보였고, 이들을 지키는 일본군 헌병의 모습이 보였다.

2023년 6월 16일

좌측으로는 유광운이 열두 조각의 목재판 작품을 벽면에 모두 붙박았는데 상단에는 세 사람 이 거꾸로, 하단에는 세 사람이 서있는 그림이다. 머리 부분이 목재판 중앙부분에 그려져 있는 사이사이 상단에는 자본, 공산, 북, 농민의 문자와 하단에는 자본, 공산, 남북, 민주의 문자가 적혀있었다.

　　농협창고 안에서 입구 벽면 좌측 상단에는 서있는 일본헌병들과 행군하는 일본군의 모습이 보였다.

　　입구 벽면 중앙에는 논두렁에 쓰러져 두 손으로 벼를 움켜쥐고 죽어가는 서태석의 모습이, 밑바탕 그림으로 그려져 있었다.

서태석 2023년 6월 16일

(구)농협창고 우측 측면 2023년 6월 16일

밖에서 본 농협창고 외벽 중앙에는 3층 높이의 작업대 발판에 둘러쳐진 파란 그물망을 투과해 보이는 벽화는 암태도 주민들이 서있는 모습이고, 우측 측면 외벽 작업대에 둘러쳐진 파란 그물망 속에는 논의 벼가 누렇게 익은 가운데 두 소작농이 서있는 모습이다. 작업장에는 여러 개의 작업대 위에 아크릴 물감과 붓이 놓여있고 작업에 필요한 물품들이 있었다. 붉은색과 검은색의 모노크롬 초상화가 바닥과 탁자에 있고, 암태도 소작쟁의 내용 서적 여러 권이 바닥에 놓인 분홍색 스티로폼 위에 놓여있었다. 우측 입구에는 목재절단용 전기 줄톱 공구가 서있고 3층 높이 발판작업대와 3m 작업사다리가 벽면을 마주하고 있었고, 바닥에는 목재절단으로 생긴 톱밥이 널려있었다.

(구)농협창고 2023년 6월 16일

작업장 인근 식당에서 서용선, 유광운, 목포대 출신의 젊은 김민우 작가와 함께 점심 먹고 카페에서 차 마시며 휴식한 후에 작업장으로 돌아와 김민우 작가와 바닥에 널린 톱밥을 청소하였다. 서용선은 벽화작업과 관련하여 두 차례의 내방객과 회의를 하였다. 지나는 길에 들렀다며, 소작쟁의에 참여하셨다는 할아버지 후손의 가족, 대여섯 명이 작업장으로 들어와 사방벽면의 웅장한 벽화를 보며 감격해 하였다. 상기된 모습으로 서용선과 같은 서 씨 임을 밝히자 서용선은 반가워하며 본을 말하니, 서 씨 가족과 동본同本이었고 암태도에, 서 씨 집성촌이 있다고 그는 말했다.

서 씨 가족의 손녀에게 명함을 받고, 차후 다시 만날 것을 기약하며 서용선, 유광운, 필자, 서 씨 가족과 벽화 앞에서 사진을 찍었다. 작업장 갈무리하고 숙소로 가는 길에 약국에 들러 유광운의 다친 손가락 감을 반창고를 구입하고 출발한 승용차 안에서 유광운은 서용선이 잠을 자며 꿍꿍 앓는 소리하는 것을 처음 들었다는 말에 마음이 먹먹해졌다.

서용선은 안전수칙 입간판에 자신의 사진을 부착하고 안경에 사 할이라고 적었다. 암태도 농민들이 지주에게 소작쟁의 투쟁으로 요구한 소작료 사 할을 서용선도 세월을 건너뛰어 암태도 농민과 한마음으로 힘을 실었다. 벽화로 그리는 역사의 무게를 짊어진 그의 체력이 이제는 강인한 정신력으로 이겨내고 있음을 감지하였다.

안경에 '사 할' 이라 쓰여 있다 2023년 6월 16일

서용선이 거주하는 양평 문호리에서 한반도 서해 끝 암태도
작업장까지 5시간의 승용차 주행을 하며, 심혈을 기울여 정성을
다하는 일 년여의 벽화작업에서 오는 체력의 한계점에서, 73세 서
용선이 수면 중에 무의식의 앓는 소리를 한 것이다.

서용선은 이것저것 생각하지 않고 의미 있는 역사적사건의 벽

화작업에 사명감을 갖고 헌신한다는 생각을 갖고 있었다. 자신이 구축한 예술로 역사적 사건을 벽화로 남긴다는 것에 의미를 둔다며 이를 시작으로 하여 다른 작가들이 이어서 발전하는 계기가 되기를 희망한다고 암태도소작쟁의 벽화와 연계전시하는 상암동문화비축기지 오프닝에서 언급하여 참석자들의 박수와 호응을 받았다.

벽화를 보며 기뻐하고 감격해하는 서 씨 가족의 상기된 모습에 서용선이 벽화 작업하는 역사화가 당시의 현실을 생생하게 보여주며 살아 숨 쉬는 역작임에, 가슴 벅찬 감동으로 마음이 뿌듯하였다. 저녁식사를 마치고 서용선과 기동삼거리까지 산책한 후 필자는 2층 숙소에서 묵었다. 다음날, 아침을 먹고 서용선과 유광운은 작업장으로 향하고 필자는 상경하였다.

11월에 개막식을 할 예정이라니 완성된 암태도 소작쟁의 벽화를 보려면 5개월을 더 기다려야 하겠다. 서용선의 건강과 유광운의 다친 손가락이 쾌차하기를 기원한다.

암태소작항쟁기념전시관 개관 2023년 11월 2일 서용선 미술관

3. 도시그림

　서용선이 실질적으로 도시를 접하게 되는 것은 중학교에 입학하여 통학을 하면서 부터이다. 정릉에 거주하던 당시 청운동의 경복중학교 등굣길은 전차 종점인 돈암동으로 걸어가 전차를 타고 서울의 도심을 동서로 가로질러가는 길이었다. 고등학교 졸업 때까지 그 길을 전차통학하며 서울 도심의 변모되어가는 건물과 많은 행인들의 모습, 대학시절과 모교 근무로 돈암동에서 신림동까지 서울의 남북을 관통하며, 대도시그림 되어가는 서울의 모습 안에서 변모되는 도시에 적응하며 생활하는 사람들을 주관적으로 관찰하였고, 도시를 몸소 체험하다가 90년대 중반에 교외로 이사하니, 도시가 확실한 개체로 느껴졌다. 「중·고등학교 시절부터 도시 중심을 가로지르며 관찰하다가 40대 중반부터 양평에서 학교까지 10년간 88올림픽대로를 이용하며 출퇴근 할 때 잠실 즈음에 오면 도시의 큰 덩어리가 시각적으로 들어온다며 삶의 터, 일종의 전쟁터 같은 복잡한 구조 속으로 들어가는 것을 느낀다고 하였다.」

<div align="right">—『화가 서용선과의 대화』 이영희(P19)</div>

　양평으로 이주하면서 출근길에 보는 도시는 객관적으로 보이는 것들이 그의 내면에 들어와 잠재의식에 축적된 도시의 일상이 오늘날 도시의 서사화 여정을 지속하게 된 밑바탕이 되었다. 그는 사람에

게도 많은 호기심이 있어 모든 곳에서 사람을 관찰하고 관찰된 사람
은 자연스레 작품 속 도시그림 배경의 일원으로 정착시켰다.

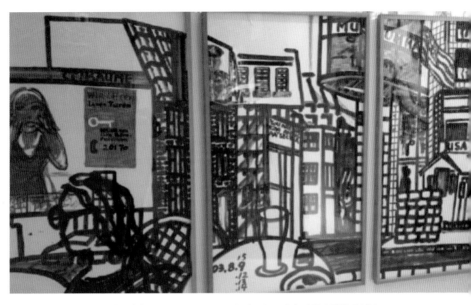

체크포인트 찰리 종이 위 아크릴릭 163×294cm 1~3 2003 (P206~207) 시선의 정치 정영목

도시에서 태어나 도시에서 싱징한 시용선은 서울대학교 미술
대학에 입학하여 예술의 길로 들어서자, 자신의 예술세계를 세워
나가는 고민으로 방황하며 자신의 색깔을 이루어가는 과정에서,
서구의 도시발달 과정이 미술사적으로 서사화된 체계를 확인하
고 도시그림에 관심을 가졌으나 주변이나 화단의 기류는 도시그림
에 무관심하여 그는 홀로 외롭고 고단한 도시그림 작업을 하여야
했다. 문학계에서는 변모되어 가는 도시의 문학작품이 있는데 반
해 미술계에서의 도시그림 작품은 찾아볼 수 없었고, 화단에 도시

그림에 대한 어필을 하여도 무관심하게 받아들이는 현실을 이해할 수 없었다. 그는 도시그림 작업에 있어 거칠고 자유로운 선과 강렬한 원색의 표현을 신표현주의라고 해석하는데 대해서, 신표현주의는 대학을 졸업하고 활동하던 시기와 세계미술의 흐름이 같다며 신표현주의 사조에 깊이 있는 공부는 못했으나 감각적으로 그런 부류의 작품에서 자유로운 붓 터치에 관심을 갖기 시작했다.

이전의 추상표현주의에서도 그런 형식의 자유로움을 볼 수 있기도 하지만 도시의 현실과 눈앞에 있는 구체적 현실에 신표현주의 방식을 수용했다. 특히 선묘가 겹치는 것이나 이중으로 겹치는 형태의 표현들이 그런 부분이다. 도시의 현실과 표현주의를 접목하는 문제를 신표현주의로 방향을 잡았다. 이는 한국 현대미술에서 부족함을 느낀 부분에 대한 갈증해소계기가 되었다. 현대도시의 그물망 같은 기능에 시각적 반응에 의한 자연의 생명력을 불어넣는 것이다.

— 『화가 서용선과의 대화』 이영희(P46)

서용선은 「표현주의 그림을 보면 그리다 만 윤곽선으로 자연을 표현한다거나 벌거벗은 채 숲속에서 뒹굴고 있는 사람의 모습이 등장하기도 해요. 작가의 자유로운 유희 같은 느낌의 그림들인데 이미지의 재현에 큰 의미를 두지 않고 원초적인 인간의 모습을 그리는 경향이 있지요. 이런 표현주의 그림의 본질은 자연과 인간의 생명력을 다시 확인하는 일인 것 같아요.

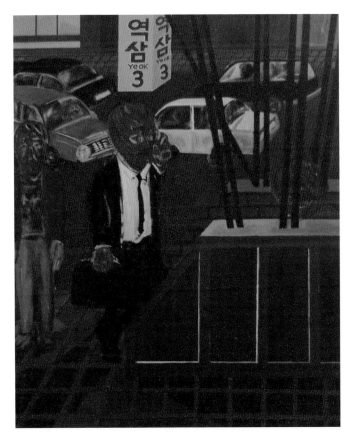

역삼역 4 캔버스 위 아크릴릭 161.5×130cm 2015, 시용신의 도시그리기 (P/1)

산업혁명 이후 사람들의 정신을 잠식한 과학주의 세계관을 경계하는 것이 표현주의의 윤리의식이라고 봅니다. 이성적인 합리주의보다는 자연과 인간의 순수한 생명력에 관심을 갖는 표현수의 윤리의식은 신표현주의로 이어지죠. 이런 윤리의식의 바탕에 니체의 영향이 있습니다… 정신이 니체의 영향을 받았다며 서구문화의 전통인 그리스문명의 아폴론적인, 이상적인 정형화된 아름다움에

니체는 디오니소스적인 생명력이 결여되었다는 인식아래, 이성적이고 절제된 형태에서 벗어난 자유분방하고 무질서한 생명력의 아름다움을 이야기한다고 하였다. 이러한 니체의 철학을 표현주의가 수용한 것이며 작가 에리히 헤겔은 니체의 초상을 그리기도 했다.」

— 『화가 서용선과의 대화』 이영희(P47)

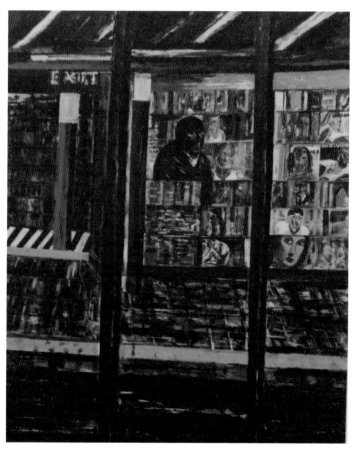

매점 캔버스 위 아크릴릭 213×175cm 2010 시선의 정치 정영목 (P200)

그는 신표현주의 경향은 대중의 관심사와 거리가 있는 전문적 부분이라고 생각한다며 언젠가는 자신의 작품주제인 도시풍경과 도시인물이 대중과 가까이에서 담화를 나눌 수 있는 날이 올 거라는 생각이 자신을 끌고 가는 힘이라고 말하며 신표현주의의 조형방법을 색채, 혹은 자유로운 드로잉 방법 등을 통해 도시그림에 적용하였다. 그리고 신표현주의 이전에 한국에서는 프랑스 신구상주의 그림을 서울미술관과, 《미술과 생활》이라는 미술잡지를 통해 알게 되었다. 또한 일간지 주최 '신형상'이라는 용어가 공모전 명칭으로 사용되기도 했다고 하였다. 「서용선」

　　서용선이 도시와 인간의 형태를 그리기 시작한 것은 절대적으로 대중을 생각한 것이다. 미술과 대중이 멀어져 간다는 생각에 일상에서 흔히 만날 수 있는 사람들이 알아보기 쉬운 형태나 소재로, 버스에 타고 있는 사람 모습이나 도시 풍경과 도시 인물들을 그렸는데, 대중화 성공에는 미치지 못하고 있다. 이에 대한 일차적 책임은 자신에게 있다며 아직 설명이 통하지 않고 있는 것은 자신이 사용하는 굵은 선과 원색들이 자신의 작품에 대한 이해를 가로막고 있다는 생각을 한다.

　　그는 해외 여러 곳의 도시에서 환경이 열악한 작업실의 불편을 감수하며 오랜 세월의 작업을 하는데 있어, 한마디로 살려고 그리한다고 말했다. 언제부터 인지 자신도 모르게 일상의 삶과 그림

을 그리는 일이 구분되지 않았다며 그림을 그리는 일이 자신의 삶이라고 말하고 있으나 반복되는 일상의 지루함으로 살아간다는 느낌이 상실되어 언제나 무엇을 그릴까, 고민하며 막막하기도 하였다. 작업의 주제가 사람을 생각하고 탐구하는 것이 중요한데 타성에 젖어 낯익은 사람들의 모습에 무감각하여 새로운 풍경과 사람을 접하며 생동감 있는, 살아있는 그림을 그리고 싶다는 욕구를 드러내 보인다. 「서용선」

4. 풍경화

바다에 누워 156.5×223cm Acrylic on canvas. 2012 (P182) 선재

위치와 공간은 심리에 영향을 준다.

내가 방문한 해변의 주택은 바다가 바로 내려다보이는 경사지역에 위치해 있다. 그 집의 2층은 유리창문이 바닥까지 내려와 있어 침대조차 건너편 집에서 보이는 곳이다. 나의 시각은 저 멀리 바다가 바로 가까이 내려다보였다.

아침에 깨어나 일어나기 전, 나의 시각은 바다에 떠있는 느낌을 불러일으켰다. 본다는 행위 자체만이 의식되는 특별한 위치인 것이다. 한편, 그것은 도시 속 벽면으로 폐쇄된 곳과는 차별되는

특수한 위치인 것이다. 그러한 특별한 위치에 있는 모습을 다시 객관화 한 것이다. 이 그림은 무한한 바다공간으로 확장되는 나의 의식이 객관화 된 것이다. 「서용선」

오대산 소금강 2 91×72.7cm 아크릴릭 캔버스 2012 서용선의 풍경

오대산 사자암 130×162.5cm 아크릴릭 캔버스 2012 서용선의 풍경

　　동산방화랑과 리씨갤러리에서 공동전시기획한 2012년 11월 8일~11월 22일《서용선의 풍경》전 작품들은 변모된 기법의 그림들이었다. 사물의 형상은 윤곽만 그려지고 선의 구성으로 묘사된 색감표현의 명암은 질료를 뭉개가며 그렸다는 인상을 받았다. 오대산 사자암, 강진 해월주, 오대산 적멸보궁, 오대산 월정사, 소나무 숲, 오대산 선자령, 태백 삼수령, 오대산 소금강 2, 지리산 청학동에서 1, 지리산 구형왕릉, 천왕봉 오도재 에서 철암 1, 오도산 진고개에서, 오대산 노인봉, 지리산 원묵계. 풍경화 4번째 전시《서용선의 풍경》화집에 담긴 작품의 제목들이다. 그가 주변의 풍경은 외면하고 굳이, 전국의 고산지대를 아우르며 다녔을까 하는 의문이 자연

스레 들었다. 하여 나름대로 사유해보니 번잡한 것을 회피하는 서
용선의 성품에 기인하여 고산지대의 자연풍경을 선호한 것이고 다
음으로는 역사화 작업과 연계해서 사건의 현장을 답사하는 의도도
있었으리라. 고산지대의 숲길을 오르내리며 깨달음 얻어 해탈에 이
르는 수도승의 행각과 같은 그 나름대로 삶에 대한 철학적 사고와
함께 동반하며 수도승과는 다른 면의 수행도 있었겠다고 생각했다.
오대산에서 여러 사찰을 둘러보며 역사적 사건의 현장 확인과 더불
어 자연스럽게 부처를 만나게 됨으로서 종교화에 대한 구상의 출발
점도 풍경화 작업을 하는 가운데 비롯되지 않았나 하고 유추해 보
았다.

청령포 131.5×162cm Acrylic on canvas. 2010 서용선 2008→2011

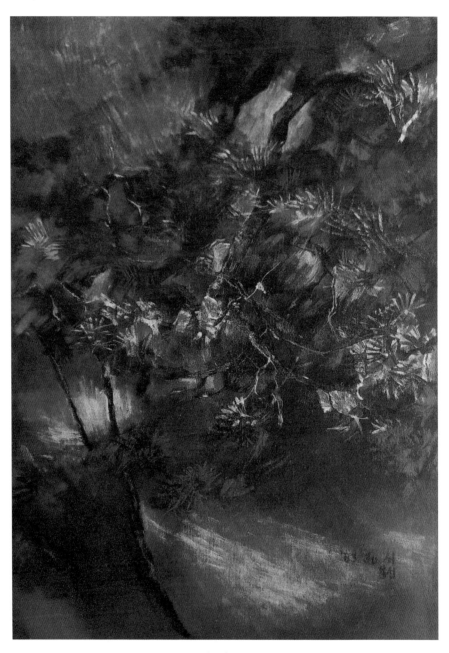

소나무 100×60cm Oil on canvas 1983. 1986 (P10)

그의 풍경화가 간단명료하게 선으로 구성되어 뭉개진 질료의 그림 앞에서 필자는 당혹감을 감추지 못했다. 시야에 들어오는 굵직한 선들을 사유하니 월남 파병지원 병사들의 수류탄 투척 훈련장에서 한 병사가 수류탄 투척을 시도하다 떨어뜨린 수류탄을 품에 안고 산화하여 많은 병사를 살린 강재구 소령의(짧고 굵게 살자)는 좌우명이 생각난 것은 굵은 선들이 생명으로 이어지는 느낌을 받았기 때문이다.

대학원시절부터 오랜 세월에 걸쳐 소나무작품을 연작하였다. 우리의 진경문화, 조선의 성리학과 산수의 관계를 탐구하며 우리민족의 정서를 대표하는 한국적 특성을 나타내는 주제선정에 대해 오랜시간 숙고한 끝에 소나무를 선정하였다. 석도의 소나무 그림에서 우주의 깊이를 보고 관조하며 조선시대 선비들의 지조와 절개를 소나무에 비유하며 시를 짓고, 윤선도는 오우가를 노래하며 벗이라고 하였다. 문인화, 동양수묵화에서도 빠지지 않는 소재이다. 면면히 내려오는 우리민족의 정서를 대표하는 상징이기도 하다.

1970년대 후반에 획일적인 양상의 모더니즘에 의한 삶과 현실을 외면한 백색모노크롬의 작풍作風을 그는 지향하고자하는 예술의 방향성에서 받아들일 수 없었고, 현실과 괴리된 그와 같은 현상에 맞서는 대안으로 포토리얼리즘에 입각하여 현실과 함께하는 의식적 작업으로 리얼한 소나무작품을 선보였다.

이후 서용선의 소나무 작풍作風은 연작하는 과정에서 몇 번의

변모를 보여주며 현실을 외면하지 않는 심성心性이 소나무작품에서 읽혀지고 있다. 이는 현실을 떠난 삶은 있을 수 없다는 의식이 서용선의 내면에 굳게 뿌리내리고 있는 것이다. 현실을 외면한 작품에서는 살아 숨 쉬는 생명력이 존재하지 않는다.

70년대 후반 서용선의 동생 서명자의 돈암동 화실에서 처음으로 2점의 리얼한 소나무작품을 보았을 때, 전신에 소름 돋는 희열과 감동을 받은 것은 포토리얼리즘의 표현이 현실과 융합되어 살아 숨 쉬는 강인한 생명력이 눈앞에 펼쳐졌음에 기인한다.

오십년이 지난 오늘날까지도 그때의 희열과 감동이 지워지지 않고 그 2점의 소나무그림 작품이 필자의 마음에 깊이 각인되어 있다. 눈앞에 보이는 소나무 표피에서 굳은 의지의 결연함이 초연하게 보였고 길게 뻗은 수많은 가지에 표현된 솔잎은 싱싱한 푸름의 생명이 호흡하고 있었다.

이는 서용선의 소나무작품이 현실에 대한 메타포를 완벽하게 보여주는 상징물이었다. 연작된 그의 소나무는 대부분 장송이다. 그만큼 그의 이상과 기상이 그와 같다고 생각했다. 그에게는 소나무의 상징성이 그 내면에서 푸르게 숨 쉬고 있다. 그것이 그가 소나무에 천착하는 이유이며 한 편으로는 싱싱한 삶의 활력소이기도 하다.

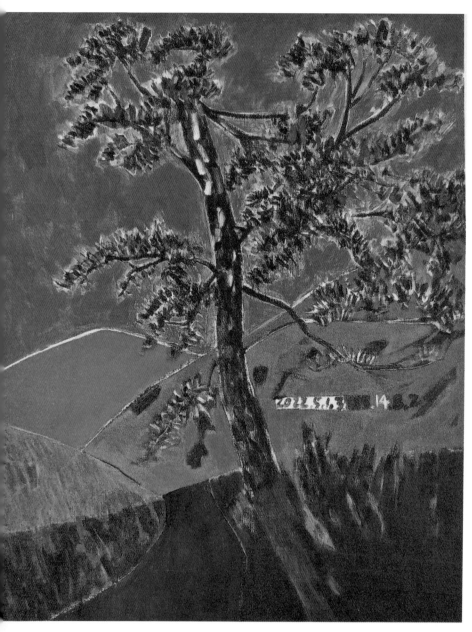

소나무 116.5×90.8cm Acrylic on canvas. 2022 (P18)

그는 동양 선禪사상의 모노크롬적인 회화는 한국적 정서가 접목되어 당시 흑백 드로잉의 소나무 이미지를 회상한다.

그의 작가노트에는 「내가 그린 초기의 소나무는 실제 자연에서 그려낸 소나무가 아니고, 소나무라는 개념과, 사물을 보면서 내 몸에서 일어나는 현상, 혹은 형태인식에 대한 실제 세계와 그것을 받아들인 지각적 감각에 대한 관계를 '그림그리기'라는 과정을 통하여 해결해나가는 것이었다.」(작가노트, 2022.10-)라고 말했다.

— 《서용선 회상, 소나무》강주연 Gallery JJ Director P9

2022년 10월의 작가노트에는 「최근에 나는 내 그림그리기의 방식에 대해 다시 생각하기 시작했다. 초기의 흑백 소나무의 흰색 여백이 은연중 산수화 여백과 나의 감각이 미치지 못하는 세계에 대한 지향성의 표현이다. 이후의 소나무그림들은 붉은색소나무줄기와 짙은 녹색이 뒤섞인 강한 원색의 그림들이다. 소나무그림들은 주관적인 표현으로 흘러갔다.」고 말했다.

— 《서용선 회상, 소나무》강주연 Gallery JJ Director P9

그는 소나무를 사유하며 그의 붓 끝에서 드러나는 소나무와 한 몸이 되어가는 작업의 면모를 보여주고 있다. 한마디로 밀한나면 혼연일체이다. 소나무의 영매靈媒와 자신의 영매가 합일되어 그 내면을 서로 왕래하는 일체一體를 작품으로 완성하는 것이다.

소나무는 우리 민족과 함께하는 민족의 상징이며 백성과 함께 오천년의 누누縷縷한 세월의 삶을 함께 해왔다. 대부분 곧게 자라 휘어짐도 별로 없이 말 그대로 낙락장송이고 푸름의 기상이며 일편단심이다. 소나무에는 영매靈媒가 있어 나쁜 기운들로부터 사람을 보호하는 소나무를 베어낼 때 대목장은 고사를 지내며 베어야 하는 연유를 고하며 용서도 빌었다. 소나무를 다듬어 건축을 할 때도 함부로 자르지 않고 곧으면 곧은 대로 굽은 것은 굽은 대로 모양에 맞춰 사용하고, 구조물을 세울 때에도 못은 일절 사용하지 않고 짜 맞추었다.

봄철 굶주림의 보릿고개 기근에는 소나무껍질로 만든 송기떡으로 허기를 채워주는 구황나무이고, 송홧가루는 다식을 만들고 떡에도 넣어 먹었다. 추석에는 솔잎 깔아 송편을 찌고, 아기가 태어나면 솔가지 끼운 금줄을 대문에 걸어 부정 타는 일을 막기도 했다. 송엽주, 솔방울주는 애주가들의 사랑을 받고 뿌리에 형성된 복령은 한약재로 쓰이고 밑동에서 올라온 송이버섯 또한 별미의 향이 일품이다. 소나무가지는 아궁이 불쏘시개로 쓰고, 어두운 밤길에는 관솔에 불붙인 횃불로 밤길을 밝히기도 하였다. 단단한 강도剛度의 소나무로 궁궐을 건축하기도 하고, 가구도 만들어 사용하고, 이승을 떠날 때도 소나무관에 누워서 떠났다. 어느 것 하나 버릴 것 없는 소나무는 사람에게 무주상보시를 하는 불심의 나무이다.

서용선이 소나무에 천착하여 연작하는 것은 자신의 심성과 닮았기에 자신과 동일시한 소나무를 주제로 선택한 것은 필연적이라고 생각한다. 자연으로 돌아가라는 노자의 말을 떠올리며 자연화된 무위자연의 자유에 탑승한 그가 자신의 풍경화 속에서 살아나고 있었다.

5. 불교화

서용선의 어머니께서는 절에 다니시는 불자이셨다. 부처의 설법에 의지하여 괴로움을 멸해가는 고집멸도의 수행으로 고달픈 삶을 이겨내시는 삶이었다. 어머니께서는 늘 고요하시고 자애로우셨다. 그의 집에서 봬온 어머니께서는 평온하고 온화하신 품성이셨고 괴롭고 고달픈 표정은 찾아볼 수 없었다.

그의 화집을 읽으며 반백이 된 이제야 경제적으로 힘든 생활을 하셨다는 것을 알게 되었다. 어려운 가운데 불도의 길을 가시며 원만한 도를 이루지 않고서는 평안하고 온화한 표정을 소유한다는 것은 불가한 일이다. 그도 어머니께 야단맞은 일이 없다고 회상하였으니 어머니께서는 불교에서 말하는 깨달음의 경지를 이루신 것이라고 미루어 짐작해 본다.

어머니는 아버지와 함께 우이동 도선사에서 백일기도를 드리고 1950년 6.25 전쟁이 발발한 시기에 서용선을 잉태하고 평택 안중의 친척집으로 피난 갔다 돌아온 돈암동 집에서 1951년 7월에 아들을 낳으셨다. 그 아들이 외독자 서용선이다.

그는 모태에서부터 어머니의 돈독하신 불심으로 하여 부처님의 서기를 받고 태어났다. 그는 이러하신 어머니의 양육 아래 무의식으로 어머니의 성품을 닮아가며 성장해 왔으니 그의 잠재의식에

부처와 불교의 이미지가 이슬비에 옷 젖듯이 스며들었을 것이다. 친구들과 함께하는 자리에서도 그는 언행이 온화하였다.

　　서용선이 대학에 입학하고 건축 월간지 『공간』에 수록된 불교적 성향의 초현실주의와 선禪철학에 대한 내용을 접하고 간송미술관 한국민족미술연구소 최완수 실장을 찾아가 선禪철학을 물어보며 불교에 관심을 갖게 되는 것도 어머니의 영향에 기인한 것이라고 생각된다.

　　이 후 불교에 대한 주제를 간직하고 40여년의 세월이 도래한 2015년에 일본 고야산에서 불상조각 작업을 하고 드로잉과 페인팅을 더하여 금강봉사에서 전시회를 하였다.

　　금강봉사주관의 전시장에서 학술발표행사로 서용선에게 "현대예술에서 붓다란 무엇인가?" 하는 기자의 질문에, 「불상을 과거의 유산으로 답습하는 시각도 있지만, 불상이란 원래 붓다를 생각하면서 형상을 만든 것인데 어떻게 획일적인 전형이 있을 수 있는가? 각자의 심상에 담긴 붓다의 형상을 있는 그대로 표현한다면 그것이 현대예술이다.」 라고 답하여 여러 사람의 공감을 받았다.

— 『화가 서용선과의 대화』이영희(P45)

일본 와카야마현 작업일지

— 2015. 11. 15.

2015년 7월 30일 김포공항에서 오사카 간사이공항을 향하는 제주항공 7C1384편에 작업을 도와줄 유광운과 함께 올랐다. 파리에서 두 달가량 있다가 잠시 서울에서 쉬고 가는 중이라 아직 피곤이 완전히 풀리지 않은 상태이다. 파리 11구 몽트레이 가(rue de Mont reuil)에 있는 폴린(Pauline) 작업실에서 11월 갤러리 이마주 전시 때문에 자화상을 주로 그렸다. 그리고 틈틈이 고야산 작업구상을 위해 불상을 생각하면서 드로잉 하였다. 오사카는 그곳에서 20년 넘게 작업하는 조각가 최석호 선생이 있어 조금은 익숙한 곳이다. 이번에 가서 작업하는 곳인 고야산총본산高野山總本山 곤고부지(金剛峰寺(こんごづぶじ))는 공항에서 약 3시간 정도 걸리는 와카야마현 '고야산'이란 곳으로 유네스코에 등재된 일본의 불교성지이다.

곤고부지金剛峰寺에서 주최하는 개창 1200주년을 기념하는 한국과 일본작가 5명이 참가하는 현대미술기념전 「생명의 교향 いのちの交響 inochinokokyo」展, 전시기간 2015. 09. 05~11. 03. 이다. 고야산 곤고부지는 일본 헤이안 시대 불교의 성자인 홍법대사 공해弘法大師 空海(くうかい/쿠카이)가 수행하던 곳으로 일본 내에서는 어느 곳과도 비교될 수 없는 특수한 불교성지와 같은 곳이다. 현재

에도 100여개의 사찰이 집중되어 있는 곳으로 사찰, 탑, 성보박물관등 불교의 유적 유물이 있으며, 일부 신자들은 현재에도 홍법대사 쿠카이가 살아 영원한 삶을 지내고 있다고 믿는 곳이다. 한국작가는 오사카에서 활동하는 최석호崔石鎬와 나, 일본작가는 이노우에 히로코(井上廣子), 에노키 추(榎忠), 요도가와 테크닉(淀川 テクニック)이다.

공항에는 현대미술전 실행위원장이며 예술 환경단체 NPO 대표인 미야지마 카즈오(宮島一男)씨와 실행위원 히라끼 노치(平木惠美子)씨 그리고 최석호 선생이 마중 나왔다. 일행은 곧장 고야산으로 향했다. 도착한 날 저녁식사는 가까운 식당으로 초대되었다. 저녁식사와 함께 이야기를 나누던 중, 미야지마 씨는 한국 사람들이 아베를 어떻게 생각하느냐고 물었다. 매우 걱정하고 있다고 대답하자, 박근혜 대통령은 더 걱정스럽다고 응수한다. 평소 일본사회에 대한 그의 반응과는 다른 느낌이다.

전시 실행위원회 측과의 계약에는 각 개별 작가에게 주어지는 예산중에서 모든 비용을 지불하게 되어있어, 작가는 재료비뿐만 아니라 숙박비, 기타비용을 스스로 조절해가며 지불해야 했다.

"작업을 시작하기 전에 그는 다음과 같은 내용의 이 메일을 보내왔다."

'최석호 씨와 말했는데 카탈로그 등에서 한국 측 작가에 관해서는 한국 평론가나 큐레이터가 소개 해설하는 편이 좋지 않을까 생각합니다. 일본 측에 관해서는 와카야마 현립근대미술관和歌山縣立近代美術館의 교육보급과장敎育普及課長 오쿠무라 야스히또(奧村泰彦)씨에게 부탁할 생각입니다. 최 선생님의 말로는 국립현대미술관의 최OO 씨가 좋지 않겠냐고 합니다. 서 선생님께서 부탁해주신다면 감사하겠습니다. 또한 한국 측 후원에 관해서 조선일보, 문화행정, 문화단체 등 명의만이라도 가능성이 없는지 생각해봐주실 수 있는 지요? 한국 측으로부터 이 전람회를 같이 도와서 융성하게 만들, 이른바 실행 위원회에 참여할 단체나 개인이 계신지 그 부분도 생각나시는 점이 있으시면 말씀해 주세요. 실제로서 한일공동의 전람회가 된다면 의의가 있을 것이라고 생각됩니다. 여러 가지 부탁이 많아져 버렸습니다.

조선일보하고 매일신문이 협력관계라고 한다. 그러나 부탁은 이루어지지 않았다. 지금도 미안한 마음이 든다. 한국 측 작가 글은 정영목 교수가 쓰게 되었다.

일본으로 출발 전에 정교수가 다소 우려하는 전화를 걸어왔다. 일제 강점기에 목포 유달산에 일본 진언종파의 홍법대사 쿠카이 흔적을 남겨놓고 갔다는 것이다. 그럴 가능성이 있어보였다. 나중에 목포대학의 김천일 교수에게 확인하니 그런 형상을 새겨놓은 것이 있다는 것이다. 정교수는 자신의 글에서 전시교류가 불교

의 평화정신을 본받는 데에 있다고 강조 했다. 전시도록에 쓴 곤고부지金剛峰寺 총무원장의 글에 다소 불편한 한국과 일본에 관한 내용을 생각해 볼 때, 정치적 관계보다 평화에 대한 의미를 전달한 것으로 보였다. 하지만 그것 때문에 전시를 안 할 필요는 없다고 생각했다. 일본과의 교류는 앞으로 피할 수 없는 것이고 이번 제작할 내 작품들은 초기불교 석가모니의 행적에 관한 것이기 때문이다. 오히려 불교에 대한 내 생각을 적극 보여줄 필요가 있다고 생각했다.

전시 첫날 심포지엄 참여 작가들의 작품설명에서 나는 불상에 대한 나의 이러한 생각을 발표하였다.

숙소는 계단이 높은 목재소 2층으로 허술했으나 주인이 목재소를 운영하기 때문에 제재작업에 도움이 되는 곳이었으며, 그림 그리기 좋은, 넓은 공간도 쓸 수 있었다. 나무를 조각할 수 있는 야외공간과 실내작업이 가능한 산림조합의 큰 창고 일부도 사용하게 되었다. 그곳은 곤고부지金剛峰寺 소유의 산림과 연관되어 있어 협조를 받을 수 있었다. 지름 50-60cm 길이 4m의 스기 목재도 낮은 가격에 구해주었다. 스기 나무는 내가하는 작업에는 맞지 않았지만 다루기가 좀 쉬웠다. 그 나무들은 목재소에서 큰 덩어리로 재단하여 작업장으로 운반하여주었다. 나는 금강경의 첫 장면들을 생각하면서 계속해서 입체적 형태를 조각해 나갔다. 금강경은 초기 석가모니의 진리에 대한 내용이, 소박한 형태로 전개되어 관심

을 가지고 있던 터였다. 그 단순한 반복되는 내용을….

이번 입체작업은 지난겨울 본격적으로 나무를 깎아본 이후 두 번째 작업이다. 전시오프닝에 한국에서는 전 리씨갤러리 이영희 대표, 마산의 사업가이자 미술애호가인 안성진 대표 두 분이 참석하였다. 2~3년 간격으로 나의 전시를 열고 있는, 오사카의 갤러리스트 시니치로 후쿠주미(信一郎福住)씨도 참석하였다. 무엇보다도 이 전시를 겸한 현장작업과정에서, 꾸준히 연결되어 도움이 되는 자원봉사형식의 사람들이 제작, 홍보, 전시장지킴이, 해설 등 끊임없이 도와주는 모습은 흥미로운 일이었다.

— 〈色과 空〉 P.110~111

6. 신화그림

우리가 신화라는 낯선 용어를 처음 접하게 되는 것은 학창시절 역사 선생님으로부터 단군신화를 들은 것이었다. 하지만 어렸을 때 할머니, 할아버지, 또는 부모님으로부터 옛날이야기를 들을 때는 신화도 더러 있었을 것이다. 인류가 역사성을 이루어가며 현재까지 도달해 있고 이는 또한 끊이지 않고 무한한 시간대로 그 연속성을 이어갈 것이다. 그러한 인류의 역사성 속에는 신화도 수놓아져 있으니 이는 자연의 거대한 힘을 두려워하고 거대한 무력의 불가역적인 힘 앞에서 인류는 이를 극복하려는 의지로, 초월적인 가상의 힘을 상상하여 신화를 만들어내고, 가까이는 신으로부터 모든 위험에서 보호받고 싶은 강렬한 욕구에 의해 샤머니즘의 무속신앙까지 이루어져 오늘날까지도 만신을 찾는 것이 관습적으로 전해져오고 있다.

이와 같이 신화는 신神들의 세계에서 인간 공동체의 터전을 멸망시킨다거나 재앙을 내린다는 악신惡神과 이를 보호하려는 천신天神간의 전쟁을 이야기한 신화와, 자연에 의한 천재지변과 기복祈福을 소원하는 무속의 기복신앙祈福信仰으로 나누어져 두 갈래를 형성하고 있다. 여기에서 파생되어 동물이 사람이 된다거나 사람이 신이 된다거나 또는 초월적인 능력으로 인간을 보호한다는 동물까지 갈래 나눔 되어져 있다.

현존하는 사람의 행적에 따라 사후에는 신격화까지 하여 신의 반열에 올려놓기도 하였으니, 단종이 죽어서 호랑이가 되어 태백산에 들어가 산신령이 되었다거나 최치원이 정치세력에 밀려나 가야산에 들어가 신선이 되었다는 등의 전설이 이를 입증해 준다. 그리스 로마의 신화에서는 많은 신들의 이야기가 신들의 서사로 형성되어 있으나, 희미하게 퇴색되어가고 있는 동양신화에 서용선은 일찍이 관심을 두고 암담한 가운데 자신의 작품을 매개로 세상에 끌어내려는 신화에 대한 구상을 도모해 왔다. 그가 신화에 첫 발을 뗀 작업의 시작은 한 통의 전화에서 비롯되었다.

신화라는 것을 주제로 다룰 수 있다는 생각조차 하지 못했다는 그는 포스트모더니즘이나 구조주의 이론에서 유럽 지성인들이 신화를 언급하는데, 자신은 감히 엄두가 안 나는 주제였다며 신화의 지식이 없어 신화에 대해 다른 세계의 이야기정도로 이해하며 막연히 언젠가는 관심을 가져야 되겠다고 생각해오던 차에 2003년 무렵에 친구 정재서 교수의 전화를 받고 동양의 신화를 신문에 연재하게 되었다. 그런데 거기에 들어갈 그림을 그릴 작가를 소개해달라는 부탁에 신화를 공부할 수 있는 좋은 기회라는 생각에 자신이 그리겠다고 하니 친구가 좋다고 하여 신화에 대한 서적을 구입해 보며 친구가 매주 보내주는 글과 중국신화의 그림을 보고 자료조사도 해가며 본격적으로 신화를 공부하였다.

마고, 아크릴릭 캔버스 162.5×130.5cm 2009, 서용선의 '신화'_또 하나의 장소(P27)

서왕모 Acrylic pastel on paper. 76.7×55.5cm 2002. 시선의 정치 정영목(P112)

예 260×300cm Acrylic on canvas. 2004. 시선의 정치 정영목(P75)

우민국 110×120cm Acrylic on canvas. 2002. 시선의 정치 정영목(P79)

하백 110×120cm Acrylic on canvas. 2002. 시선의 정치 정영목(P79)

회화, 상회, 뇌신 120×110cm Acrylic on canvas. 2002. 시선의 정치 정영목(P78)

슬럼프에 빠져 몇 년간 작품활동이 침체되었던 시기에, 이를 계기로 동양의 신화를 탐구하며 특히 한국과 중국신화의 연관성에 대해 알게 되면서 호기심도 증폭되어 즐겁게 작업하여 1년 이상 한국일보에 연재 한 것이 후에 『동양의 신화』 제목으로 책이 출간되었다.

<div align="right">— 『화가 서용선과의 대화』 이영희(P50)</div>

서용선은 상상의 산물이 신화라며 신화에 등장하는 존재 모두가 상상적 형태로 날개가 있거나 머리가 몇 개 되는 인간과 닮은 형상인데 이러한 것들이 그림 작업을 하는 자신에게 무한한 자유

로 찾아왔다고 하였다.

색을 과장하고 형태를 왜곡하기도 했지만 눈앞에 보이는 현실의 틀은 벗어나지 않았다며 초현실세계에 대한 그림 작업의 이야기이고 이를 상상하는 것이 자신을 자유롭게 하였다.

신화에 관해 공부하다가 마고신화도 알게 되어 마고할미를 주제로 작업하기도 하였다. 동양신화 그림을 신문에 연재한 10년 후인 2014년에 이중섭미술상을 받았을 때는 고구려신화 주제 작품을 전시했는데 이중섭 특유의 선과 면이 고구려 전통에서 나온 것으로 추측할 수 있는 근거들이 있다고 하였다.

제 26회 이중섭 상을 기념하는 그의 52번째 개인전 《서용선의 신화 - 또 하나의 장소》는 조선일보 주최로 2014년 11월 6일(목) - 2014년 11월 16일(일)에 조선일보 미술관에서 열렸다.

제3부

자화상

1. 자화상

　내가 나를 궁금해 하는 일은 살아가면서 문득문득 다가오는 일이다. 그러한 궁금증의 대척점에서 보여지는 행위는 여러 가지 형태로 행해지며 나를 궁금해 하는 명쾌한 답을 끊임없이 찾아가고 있지만 그 누구도 자화상에 대해 명확한 답은 찾지 못했다. 자화상은 나를 찾아가는 연속성으로 나를 그리는 행위이며 없는 나를 찾으며 자신을 확인하는 일이다. 없는 나를 찾아간다는 것은 불가에서 전해져 내려오는 화두 '이 뭣꼬'의 물음과 같다. 이는 없음에 대한 답이 '이 뭣꼬'이다. 자화상 앞에서 '이 뭣꼬' 자문해 보라. 거기에 답이 있는가?

　그는 오랜 세월에 걸쳐 자화상을 그려왔고 그 작업은 목숨이 다하는 날까지 이어질 것이다. 나我는 시시각각 변모해 가는 생명체이다. 동영상의 움직임에서는 생명이 느껴지나 찰나에 촬영된 사진에서는 굳어있는 생명의 이미지만 있지 아니한가? 그는 굳은 생명의 이미지 작업으로 자기를 찾아가는 작업을 멈추지 않고 있다. 이미 없는 것을 찾는 작업이라는 것을 그는 알고 있었다. 하여 「자화상은 선을 긋는 순간 실패하는 것」이라고 말하면서도 자화상 그리기를 이어가는 것은 자신의 생명이 태어난 원시의 그 원초적 고향의 그리움 때문일 것이다. 하여 살아가는 순간순간 자신을 확

인하고 싶은 욕구가 있을 때 거울이 보여주는 자신의 모습을 확인하는 작업으로 붓을 들게 되고 확인되는 자신의 모습을 채색하며 찾지 못한 나를 이미지로 만족할 수밖에 없는 행위는 그의 일상화 가운데 필연적으로 존재하고 있다.

우주가 무한하듯이 자신의 세계 또한 그에 걸맞게 무한한 세계를 이루고 있으니 무한함에 대한 답을 어찌 찾을 수 있겠는가? 없는 것이 없음을 확인하는 것이 자화상이다. 우물, 호수, 거울, 쇼윈도우나 셀카의 화면에 보이는 자화상을 볼 때, 저마다 하는 생각은 각기 다른 양상을 띠게 된다. 옷매무새나 머리손질, 또는 화장을 다시 하는 등의 드러난 외관에 대해 습관적인 행동을 하게 된다. 우선은 보이는 것이 외관이기에 보이지 않는 자신의 내면은 살필 겨를이 없다. 그려진 자화상이 외관을 드러낸 것이라면 사유는 내면을 그리는 보이지 않는 자화상이다.

자신을 비춰주는 매개물 앞에서 비쳐진 자신을 보며 자신에 대해 사유한다는 것은 자아를 아름답게 꾸미는 작업이다. 반성이라고 해도 아름답고 수행이라고 해도 아름답다. 그는 일찍이 일상생활 가운데 자신의 내면을 사유함에 게으르지 않았다. 어린 시절에는 고생하시는 부모님을 사유하며 힘이 되지 못함을 마음 아파하였고 방황하던 시절에는 방황의 이유가 무엇인지를 사유하며 자각하기도 하였다.

서용선의 자화상 그리기는 자신의 잠재의식에 은폐된 자신의

본질을 채굴하는 것이다. 이것은 플라톤이 말하는 이데아와는 다른 형질의 존재를 찾는 작업이다. 하지만 존재는 없다. 없는 존재가 영원히 변모되어가는 존재만 있을 뿐이다. 없던 내가 변모되어 태어나고 태어난 내가 변모되어 늙게 되고 늙은 내가 변모되어 죽게 되고 죽은 내가 변모되어 원초의 물질로 환원하는 것이다. 그가 그린 많은 자화상도 저마다 변모된 모습을 보여준다. 어느 것 하나, 같은 모습의 자화상은 없다. 이는 세상과 맞서며 헤쳐 가는 길에, 고단한 감정의 기복이 수시로 변모되기 때문이다.

그래서 서용선은 자화상 그리기를 멈출 수 없는 것이다. 그 작업은 자신을 확인하는 것이기 때문이다. 삶과 죽음에 대해 동서양의 많은 철학자들이 이야기했지만 그들은 자신이 누군지도 몰랐고 알지도 못했다. 「자화상은 자신에 대한 고백이며 자신을 생각하는 자신을 보여준다.」고 그는 말했다. 이는 자신이 자신에 대한 자기 자신에게 하는 고해성사이기도 한 것이다. 1995년 뉴욕에서 처음 한 자화상 전시로부터 30년의 시간이 흘렀다. 그동안 몇 번의 전시로 변모하는 그의 자화상은 어떠한 자신의 고해성사가 담겨있을지 궁금할 수밖에 없다.

하이데거가 중시한 현존재는 시간과 공간에 존재하는 현존재의 확인을 목격하며 철학적 내면의 고찰에 대한 인식론적 행위로 그리는 사유思惟의 자화상이다. 따라서 그의 「자화상 그리기는 자

신의 고백을 그리며, 추상적인 자신의 내면이 그려지는 것을 목격하는 것으로 붓을 놓았을 때 실패했다는 확인을 하는 것이다.」 존재에 대한 확인을 넘어서는 내면의 사유에 대한 이미지 형상이 실패했다는 것이다. 잠재의식에 잠들어 있는 자의식의 눈에 화룡점정을 하는 행위가 자화상 그리기다. 내안의 나를 깨우는 작업은 눈에 보이는 형상을 이루는 작업이 아니다. 표면에 드러난 자화상의 형상을 뚫고 들어가 그 내면의 추상성을 드러내 존재화 시키는 것이 자화상을 그리는 목적이다.

시인 윤동주는 문자로 자화상을 그렸다. 그는 우물에 갇힌 자신의 상실감을 잔잔하게 이야기하고 있다. 일제치하에서 오는 무력감에 대한 자화상이다. 우물 속 세상은 달, 구름, 파란 하늘이 있는데 그 파란 하늘에 태양이 없다. 없는 태양이 윤동주 자신의 자화상이다. 우물을 들여다보면 나타나고 돌아가다 다시 가서 보면 그대로 있는 우물에 갇힌 사나이가 추억처럼 있다고 말한다. 부처의 연기법인 반야심경의 색즉시공 공즉시색이다.

갤러리 JJ
《서용선의 자화상: Reflection》

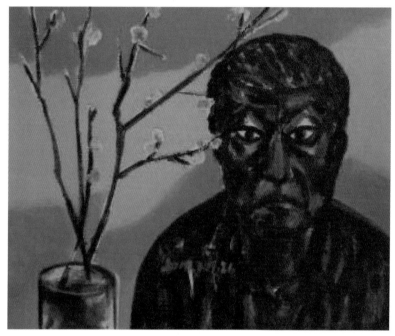

자화상 문호리의 봄 60.8×80.5cm acrylic on canvas. 2016-2018 (P13)

자화상 도록에서 그를 본다. 〈자화상 문호리의 봄〉이다. 버들강아지 두 가지가 머그컵 모양의 맑은 유리병에 꽂혀 뻗어나간 가지에 버들강아지가 몽글몽글 피어있다. 자연의 침묵과 자화상의 침묵에서 상반된 분위기가 대조를 이루고 있다. 자연스런 버들강아지의 부드러움에 비해 거칠고 부릅뜬 눈의 자화상은 팽팽한 긴장감을 보

여주고 있다. 그린의 자연색 옷에 붉은 얼굴은 무언가를 도발하려는 것 같은 모습이다. 나르시즘과는 어울리지 않는 격한 몸짓의 정적인 고요함이 그로테스크하다. 무엇을 주시하는 것일까?

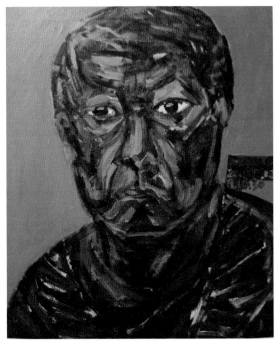

자화상 91×72.8cm acrylic on canvas. 2017-2018-04 (P14)

초록의 자화상은 붉은 선이 조화롭게 배열되어 평화를 이루는 모습으로 보인다. 붉은 색채와 초록의 색채가 균형을 이루고 있는 하모니에서 일상생활의 평상심을 느끼게 하는 표정은 무심하게 보이는데 굳게 닫은 입은 무언가를 결심한 듯한 모양이다.

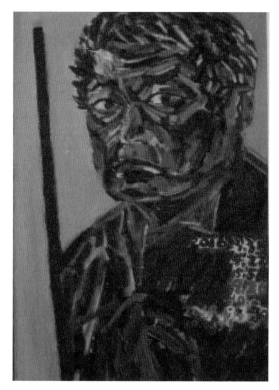

자화상 91×72.6cm acrylic on canvas. 2016-2018-06 (P15)

붓의 스타카토 터치가 눈길을 끈다. 머리 부분의 바쁜 붓 터치는 아래로 내려오며 호흡이 길어진다. 붉은색에 듬성듬성 보라가 칠해졌다. 길을 가며 누군가를 흠칫 바라보는 눈길이다. 왜? 그래서, 어쩌라구. 같은 용어가 떠오르는 도발적인 표정이었다. 무언가 눈치를 보는 것 같기도 하고 원망의 눈초리를 보는 것 같기도 하다. 감정의 복합적인 심사를 보는 것 같다. 내면의 어떤 불안한 심사를 방어하는 표정 같기도 하고 스트레스가 쌓여만 가는 도시인의 표정인 것 같기도 하다.

서용선은「자신이 다른 사람과 분리됐을 때 자화상을 그리는 것 같다며 오롯이 자신을 들여다보는 시간을 소유하며 자신에게 주어지는 의미를 따지며 그리게 된다. 자아가 너무 어려운 문제이며 사회적 인간으로서의 나를 어디에 두어야 하는가, 그것에 대한 의문이면서 한편으로는 그것을 확인하려고 하는 노력이 교차합니다. 뭔가 의미를 부여해야 할 것 같은 중압감 같은 것을 자화상을 그리면서 느껴요. 지금까지 제가 그린 자화상을 보면 손대자마자 벌써 나에게서 멀어지는 것을 느껴요. 나를 알 수 없겠다. 인간이란 존재로서 '나' 라는 것을 결국 파악하지 못하고 죽겠다. 이건 알겠어요. 절망적인 거죠. 그런데도 단지 시도를 하는 거예요. 끊임없이 확인할 수밖에 없는 문제인 거죠.」라고 말한다.

— 『화가 서용선과의 대화』 이영희 (P56)

그는 왜 자화상을 그리는가? 하고 묻는다면 이는 어리석은 질문일 것이다. 거기에는 멈추지 않는 자신에 대한 성찰과 반성과 확인을 해나가며 개천의 징검돌 밟듯 건너가는 시점마다 그는 자화상을 그려가며, 수도승처럼 구도자의 길을 가기위한, 징검돌을 놓는 작업이고 끊임없이 예술을 찾아가는 작업이고 자신을 찾아가는 작업이기 때문이다. 이는 그가 작업해 온 작품마다 서사성序詞成을 갖고 있으니 풍경화, 역사화, 불교화에서부터 신화 그림과 공공미술의 철암프로젝트를 작업해 나가는 긴 세월에 이르기까지 자신의 자아와 동일선상에 자리매김하고, 자신의 내면을 작품마다 투영하여 거대한 스토리텔링을 구축하고 있는 것은 대화를 즐겨하는 그에게는 자연스러운 일이기 때문이다.

2. 서용선이 보여주는 불교

그가 대학 2학년 말에 『공간』지와 『시학』에서 접한 초현실주의의 글을 읽고 큰 변화를 일으켰다고 하였다. 이후부터 서서히 불교에 접근해 들어갔다고 미루어 짐작하였다.

눈 오는 겨울날 간송미술관의 최완수 실장님을 찾아가 선禪을 질문하기도 하였으니, 동양불교의 선禪이란 이해하기 어려운 것이라는 간단한 대답을 듣고 불교에 대한 궁금증은 더욱 증폭 되었을 것이다.

이후로 틈틈이 채굴해 들어가며, 내면에 불교의 세계를 넓혀 갔을 것이다. 불교도이신 어머니의 모태에서부터 부처님의 서기를 받았으니, 서용선은 불교의 세계로 탄광의 광부가 석탄 채굴하듯 불교를 채굴해 가며 불도의 길을 나름대로 가는 것이 자연스러웠을 것이다.

불교의 가르침은 고집멸도苦集滅道 하여 깨달음에 이르게 하는 것이다. 모든 세상일이 고苦 아닌 것이 없으니 당시 어렵고 힘든 가운데 불도의 길에서 위안을 도모하고자 하려는 마음도 있었을 것이다.

《色과 空》 서용선 展

2016 김종영미술관 초대전

일본 고야산 곤고부지金剛峰寺 창건 1200주년 기념으로 한국과 일본 작가 다섯 명이 참가한 전시회《생명의 교향-공해空海》의 땅에서 만나는《한일현대미술》전(2015.9.5-11.3) 이인범 상명대 교수 『色과 空』(p.20)에 전시했던 서용선 작가의 작품을 김종영미술관에서 초대전시하였다.

《色과 空》의 전시명名은 반야심경에 나오는 경구 색즉시공色即是空 공즉시색空即是色의 앞 글자만 취한 전시명名으로 물질세계인 색色과 물질이 멸해가는 과정의 공空을 일컬음이다. 전시명名 선정부터 예사롭지 않다. 불교의 깊이를 모르고서는 나올 수 없는 전시명名이다.

그렇다면 그가 40여년의 세월동안 불교를 채굴해 들어간 깊이가 매우 깊다는 반증이기도 하다. 불교는 이론으로 이해되는 것이 아니다. 논리를 세워 논리적으로 설왕설래하는 것은 더더욱 아니다. 불교는 체험에 의한 경험으로 이해해야 하는 것이 정답이다.

이는 논리적으로 이해되는 것이 아니라는 것이다. 이러한 사실은 간단한 질문 하나로 입증된다. 그 질문으로부터 우리가 갖고 있는 고정관념이 깨진다. "깨달음이 무엇입니까?" 하는 질문을 받는다면 당신은 무어라고 답할 수 있는가.

이는 지식이나 논리로 답을 한다는 것이 불가능하지 않겠는

가? 하여 경험으로 이해해야 하는 것이다. 이는 영육靈肉의 오랜 경험과 축적으로, 수행을 연하여 깨닫는 것을 지식이나 논리로 어찌 답을 할 수 있겠는가?

　불도의 길을 가며 떠오르는 부처의 이미지를 그린 붓다의 그림은 많이 모아졌다. 1976년 말부터 관심 갖고 지내온 2016년에 이르러 서용선은 40여년의 세월동안 채굴된 불교를 《색色과 공空》의 붓다 일색의 전시를 하였다. 붓다의 일생을 함축해 보여주며 많은 이야기를 화폭에 담아놓고 깨달음에 가까이 접근했다는 것을 《색色과 공空》의 전시로 증명했다고 하겠다.

붓다Buddha Acrylic on paper.
109.4×79.2cm 2015 (P68)

붓다Buddha Acrylic on paper.
109.4×79.2cm 2015 (P69)

붓다Buddha Acrylic on charcoal paper.
63×48.5cm 2015 (P56)

붓다Buddha Acrylic on paper.
97×63.3cm 2015 (P67)

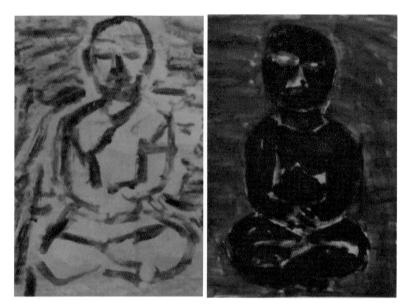

붓다Buddha Acrylic on Korean paper 70.3×131.5cm 2015 (P70)

붓다Buddha Acrylic on Korean paper 70.8×132cm 2015 (P71)

붓다 B3 buddha B3 삼나무 Koya cedar
173×51×40cm 2015 (P83)

붓다 B2 buddha B2 삼나무 Koya cedar
191×72×27cm (2pcs) 2015 (P83)

붓다 B1 buddha B1 삼나무 Koya cedar
191×91×29cm (2pcs) 2015 (P84)

붓다 B5 buddha B5 삼나무 Koya cedar
204×46.5×43.5cm 2015 (P72)

가장 먼저 두드러지는 것은 붓다 25점이고, 붓다와 동일선상에 있는 싯다르타 2점과 석가, 대화에 묘사된 붓다 2, 붓다와 수행승, 마야부인 출산장면, 숲의 붓다 수행묘사, 붓다와 수행자들, 출가에 묘사된 붓다를 더하면 모두 35회의 붓다를 상세하였다.

이는 사방팔방으로 붓다에 둘러싸인 전시가 아니겠는가?

하여 그는 붓다에 치중함을 엿볼 수 있는데 오랜 세월 동안 붓다를 사유하는 생활을 했다고 단언할 수 있겠다. 그렇지 않고서야 붓다, 석가, 싯다르타 등으로 각각의 호칭을 작품명名으로 하지는 않았을 것이다.

일반인들에게 친숙한 호칭은 부처와 석가모니이다. 그럼에도 일반인들에게 생경한 붓다, 싯다르타의 호칭을 작품명名으로 하였다는 것은 불교를 공부하지 않고서는 쉽게 나오는 호칭이 아니다. 그가 하나의 제목으로 많은 붓다 작품을 전시에 선보인 것은 처음 있는 일이다.

호칭

고타마 싯다르타—고(牛)타마(최고의 뜻)는 성이고 싯다르타는 이름이다. 부처님 가문 샤카족은 소(牛)를 숭배했다. 타마는 최고라는 뜻이다.

석가모니(샤카족의 성자라는 뜻) — 샤카모니를 한자로 번역

한 발음.

붓다 — 깨달은 자.

싯다르타=붓다=부처=석가모니=석가=석존=여래=석가여래, 모두 같은 의미의 호칭이다.

고타마 싯다르타

지금의 네팔과 인도국경 부근에 샤카족의 카필라왕국을 정반 왕이 통치하고 있었다.

BC 560년에 고타마 싯다르타가 정반왕과 마야부인 사이에 서 태어났고 일주일 만에 출산후유증으로 마야부인이 사망하자 정반왕 슈도다나는 샤카족의 관습에 따라 마야부인의 동생 마하 파자파티를 아내로 맞이하여 고타마 싯다르타는 이모(계모)의 정 성어린 양육을 받고 29세에 왕자의 신분을 버리고 왕궁을 떠나 출가하였디.

명망 있는 스승(수행자)을 찾아다니며 6년간 수행했으나 부족 함을 느끼자 더는 찾아볼 스승이 없어 홀로 보리수 나무 아래서 명 상의 정진수행으로 7일 만에 바른 깨달음을 얻어 35세에 붓나(깨 날은 사람)가 되었다. BC480년 말라쿠시나가르에서 열반(사망)하 는 80세까지 설법하셨다.

불상의 유래

불상은 기원전 4세기에 알렉산더대왕이 인도 간다라지역 원정으로 그리스문화가 전파되어 그리스 사람들이 신을 사람모양으로 조각한 것을 보고 그것을 닮은 조각으로 인도의 전통조각이 아닌 서양인의 얼굴모습과 의상까지 사실적으로 조각한 것이 불상의 시초이다. 기원전 1세기~기원후 7세기까지 간다라 지역에서 발달한 미술양식을 간다라미술이라고 부른다. 하여 초기의 불상은 간다라 미술양식으로 조각되었으며 인도 쿠샨왕조 시대부터 서북부 간다라, 중북부 마투라 지역에서 처음으로 불상이 제작되기 시작했다. 쿠샨왕조의 카니슈카 왕 후원으로 서양인을 닮은 불상이 많이 만들어졌다.

초기불교시기에 부처님의 형상을 만든다거나 초상을 그리는 것은 신성모독의 불경한 것으로 간주하였다. 석가모니 붓다는 죽음을 앞두고 제자들에게 자신의 형체를 만들지 말라고 당부하였다. 불상으로 자신의 참 모습이 왜곡되는 것을 염려했고 붓다를 대신할 수 없는 허상이므로 만들 필요가 없다는 것이다. 이러한 당부는 500년간 지켜져 오다가 부처님 열반 300년 후인 아비달마불교=부파불교시기에 부처님 설법을 이론화하여 수행자들 사이에 논쟁이 심화되며 20개 부파로 분파되었다. 이때가 부처님 열반 500년 후로 부처님 설법의 뿌리는 하나인데 이론으로 다투지 말고 초

기불교의 부처님 설법으로 돌아가 한마음으로 수행하자는 대승불교가 등장하여 구전으로 전해지는 부처님의 법을 수행자들이 모여서 각자 들은 바를 주고받으며 기록하고 정리하여 부처님 열반 500년 후에 최초로 금강경을 만들었다.

부처님 열반 300년 후에 최초로 인도 통일을 한 아쇼카왕은 전쟁으로 수많은 생명을 살상한 죄책감으로 불교에 귀의하여, 불교를 국교로 하고 여러 나라에 불교사절단을 보내 전파에도 힘썼다. 또한 8개의 불탑에 안치 된 부처님 사리를 꺼내 가루로 만든 후 8만 4천개의 항아리에 나누어 담아 인도 전역에 8만 4천개의 불탑을 만들어 봉안하였다.

불교는 부처님 열반 300년 후 아쇼카왕 시대에 탑이 많이 세워진 탑의 문화였는데 기원전 4세기에 알렉산더대왕의 간다라 원정에 의해 그리스미술의 영향으로 대승불교가 등장한 1세기 무렵 쿠샨왕조시대, 간다라 지역(지금의 아프가니스탄 동북부, 파키스탄 서북부 지역)과, 북인도의 마투라 지역(현재의 파키스탄)에서 서양인의 모습으로 불상이 최초로 만들어졌고 중국으로 전파 초기에 같은 모습으로 만들어지며 변모해가다가 고구려 백제 시대에 중국으로부터 불상이 전해져 우리나라에서 현재와 같이 변모된 모습으로 불상이 만들어졌다. 우리나라의 가장 오래된 사찰인 강화도 전등사는 서기 381년 고구려 소수림왕 시절에 창건되었는데 대웅전의 부처님 불상을 보면 표정 없는 얼굴에 서양인 코를 닮아 콧

대가 높다. 부처의 모습을 본 사람이 없어 불상 제작자의 상상으로 만들게 되어 불상의 모습은 한 지역에서도 다른 모양의 불상이 많다. 오늘날 우리나라의 불상이 대부분 같은 모습으로 만들어졌는데 앞서 이야기한 대로 부처님의 거룩한 영상을 형상화한 것으로 우리 민족의 정서를 불상 표정에 입혀 친근감을 주는 불상으로 만들어 정착시켰다.

보살 A2 Bodhisattva A2 267×75.5×42cm. (2pcs)
삼나무 Koya cedar 2015 (P79) 서 아카이브

서용선은 그리스미술의 영향을 받은 간다라미술을 참고하고 연구하며 종교화작업을 하였다는 인상을 주었다고 생각했다. 그의 다양한 모습의 보살 초상과 입체 작품이 이를 대변하고 있기 때문이다. 붓다작업을 하며 붓다의 내력도 찾아보는 행보를 보여주고 있는데 이는 룸비니 동산의 마야부인 출산모습이 정확하게 표현되었고 붓다가 출가할 때의 모습과 제자에게 설법하는 모습, 붓다의 명상모습, 숲에서 자이나교의 수행방식으로 수행하는 붓다의 모습, 보리수 아래서 깨달음을 얻는 모습까지 표현한다는 것은 붓다에 대한 천착 없이는 불가한 것이다.

이에 비해 보살의 9작품은 붓다작품보다 월등히 적은 것을 본다. 서용선이 보살을 어떠한 의미로 받아들이고 소화했는지 더듬어보았다. 보살은 팔리어 봇티살타를 한자로 음역한 약어이며 나와 세계가 구분되어 있지 않다는 것을 깨달은 사람을 말한다.

서용선은 보살작품을 왜 9점만 했을까? 하는 화두를 안고 명상했다. 어느 날 확연히 드러나는 실체에 무릎을 '탁' 쳤으니 오직 감탄할 수밖에 없었다. 서용선은 하나의 의미로 보살작품을 한 것이 아니었다. 대표적인 9보살을 초상과 조각으로 드러냈으니 1 관세음, 2 문수, 3 지장, 4 미륵, 5 대세지, 6 보현, 7 일광, 8 월광, 9 허공장보실이었다. 서용선이 불교를 채굴해 들어가는 깊이가 느껴졌다. 온전한 모습의 보살과 좌우대칭으로 갈라놓은 보살의 의미는 무엇이고 서용선은 무엇을 말하고자 한 것일까?

가부좌 틀고 참선 수행하는 모습은 알겠는데 갈라놓은 의미는 깊은 사유를 필요로 했다. 이는 전륜성왕이 가즈라(금강저)로 보살의 번뇌를 내리쳐서 멸하는 장면을 서용선은 보여주고 싶었던 것이다. 제우스신이 번개로 징벌하듯 가즈라(금강저)에서도 번개가 방출되어 벼락을 친다. 이는 보살이 아상我想을 멸하고 깨달음, 즉 보리를 얻었음이다. 두 점의 갈라진 보살의 초상이 모두 9보살이다. 중의를 함유한 작품에서 서용선의 의도를 알 수 있었다.

대화와 얼굴은 각각 4점의 작품이 전시되었다. 대화는 1 수행자들, 2 붓다의 설법을 듣는 제자들, 3 나무아래 붓다에게 다른 종단의 지도자가 누구의 진리가 옳은가를 논하는 장면과, 4 일본의 한 마트광고지에 나무 옆의 스님과 동자승이 앉아있는 작품이었다. 붓다는 다른 종단에서 많은 도전을 해오면 피하지 않고 명확한 설법의 질문을 하며 다른 종단의 종법이 이치에 맞지 않다는 것을 일깨워주며 제압하였다.

당시 인도에는 수많은 종단이 난립해 있었으나 붓다는 수많은 종단에 묻히지 않고 불법을 세워 종교혁명을 이룬 성자로 인정받았다. 붓다가 출가하기 전에 태어난 아들 라훌라도 불교에 귀의하여 붓다의 제자가 되었고 훗날 티베트 불교의 주류를 이루는 밀교의 주요 개조로 존중받았다. (나무위키: 라훌라)

대화 Dialogue 2015 (P38)
Acrylic on Plyer of Japan 27.2×40.5cm

대화 Dialogue 2015 (P53)
Pencil on paper 21×17cm

대화 Dialogue 2015
한지 위 아크릴릭 42.5×36.7cm

대화 Dialogue 2015
한지 위 아크릴릭 42.2×35cm

일본 마트광고지에 스님과 동자승을 그린 이미지는 아마도 불법을 전수하는 대화의 자리인 것으로 보인다. 나무가 있는 것으로 보아 야외에서 임시로 단을 마련하여 스님의 법문을 듣는 야단법석의 자리이다. 엄숙함이 느껴지고 고요함이 느껴지니 침묵의 법문을 전하는 것 같다. 선 수행의 진진삼매로 인도하는 이미지가 마음에 고요를 불러온다.

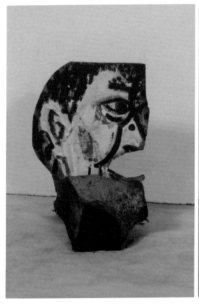

얼굴 01. 나무위 아크릴릭
78.5×42×57cm 2016 (P90)

얼굴 02. 나무위 아크릴릭
65×45×45cm 2016 (P91)

얼굴 01은 번뇌와 맞서 싸우며 멸하고자 하는 괴로운 표정이 보인다. 벌린 입에서는 그 괴로운 소리가 터져 나오는 것 같다. 수행의 고통을 이겨내려는 의지가 부릅뜬 눈에서 읽혀진다.

얼굴 02는 왼쪽 눈이 뚫렸다. 허공이 관자놀이부터 콧대 앞까지 파먹고 들어와 앉았다. 왼쪽의 허공 눈은 붓다의 다르마를 깨달은 공空의 세계를 보고 오른 쪽의 부릅뜬 눈으로는 속세중생의 욕계를 보고 있는 것인가.

얼굴 03은 한쪽 눈만 있고, 얼굴 04는 아예 두 눈이 모두 뚫려 콧대만 남은 허공이다.

얼굴 03. 나무위 아크릴릭
110×65×42cm 2016 (P92)

얼굴 04. 나무위 아크릴릭
110×65×42cm 2016 (P92)

깨달음의 해탈을 말하는 것인지, 적멸을 말하는 것인지 또는 그 두 가지의 복합적인 중의의 의미가 있는 것인지 궁금했다.

한쪽 눈이 뚫린 것도 섬뜩한데 두 눈이 뚫린 것은 무섭고 두렵다. 속인이 바라보는 느낌이 그렇다.

하지만 수행자들의 느낌은 얼굴 입체작품을 보며 환희심을 느낄 것이다. 사찰의 벽화 심우도와 같은 의미를 느끼기 때문이다. 그는 얼굴을 소재로 형상화하여 본성을 찾아 깨달음에 이르는 과정을 보여준 것이다. 하여 얼굴작품은 서용선 자신을 보여준 작품이라는 것을 확신 하였다.

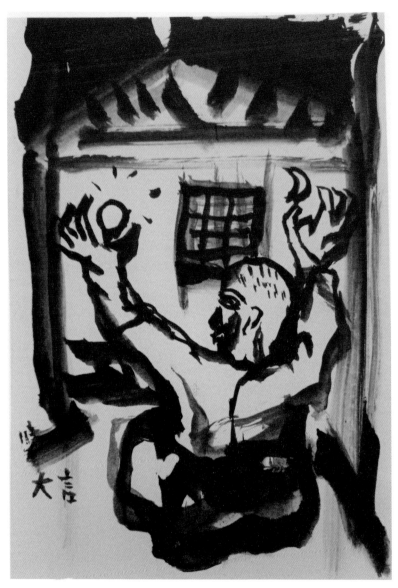

원효 1 종이 위 먹 21×14cm 1997 (P45)

원효대사가 선방 격자창문의 벽을 마주보고 정좌하여 두 팔을 치켜들은 왼손 엄지와 검지 사이에는 해가 있고, 오른손 엄지와 검지 사이에는 초승달이 그려져 있다. 원효가 해골물로 깨달음을 얻고 세월이 흐른 어느 날 선정에 든 모습이다.

선방의 창으로 들어오는 빛은 햇빛이 아닌 초승의 은은한 달빛이다. 원효는 해가 떠서 지고 초승달이 뜬 새벽녘까지 참선삼매에 있는 것이다.

원효 2 한지 위 먹 60.5×49.5cm 1997 (P46)

원효 3 한지 위 먹 60.5×49.5cm 1997 (P47)

우주자연을 마음에 합일하여 하나가 된 모습이다. 초승달은
만월로 가고 있는 중이다. 원효는 깨달음을 얻어 해탈했어도 해탈
이 다 이룬 것은 아니라는 것을 깨닫고 만월滿月을 향해가고 있는
것이다. 다 이루지는 않았어두 마음은 대우주를 이루고 다 이루는
수행정진을 하는 것이다. 그리하여 속인들에게 만월滿月의 보름달
을 따주고 싶은 것이다.

화면 아래 부분은 한문으로 대언大言이라 적었다. 대언이라 함은 침묵이 가장 큰소리라는 말이 있듯이, 원효의 침묵이 깨달음의 가장 큰소리임을 말하고자 하는 것이었다고 결론지었다.

화면에 한길사라는 글귀가 있어 의아했다. 하여 그에게 전화로 문의하니 한길사 출간서적에, 원효에 대한 글을 실으며 일본인이 그린 원효의 초상을 수록한 것인데 이미지로 사용하였다고 한다.

원효 2는 머리카락이 조금 자란 상고머리에 성근 수염의 승복 입은 초상화였다. 텁수룩한 모습에 날카로운 눈매에서는 서기가 뿜어져 나왔다.

원효 3은 무릎에 거문고를 얹어놓고 연주를 하는 장면이다. 극락의 음률이 손끝에서 퍼지는지 평온한 모습으로 거문고 연주에 심취한 모습이다. 머리는 승려의 머리가 아니고 이발한 현대인의 모습이다. 원효가 세속의 행태로 파계승이라고 손가락질 받는 그런 행태인 것이다.

하지만 어리석은 중생의 손가락질에 원효는 더욱 크게 호탕한 웃음으로 저잣거리를 활보하지 않았던가. 깨달음 이후, 원효의 자유자재 함을 원효 3에서 볼 수 있다. 그가 원효에 대한 사유의 결과물이다. 깨달은 자만이 볼 수 있는 세계를 그는 본 것이다.

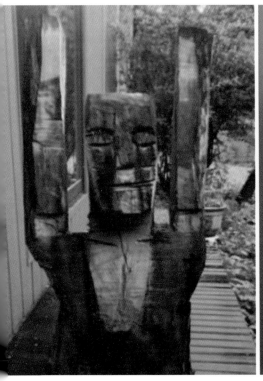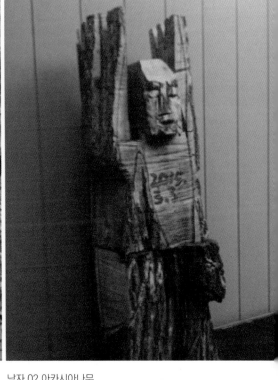

남자 01 아카시아나무
117×58×53cm 2016 (P97)

남자 02 아카시아나무
96.5×53×38cm 2016 (P98)

　　남자 01, 02 두 작품은 두 팔 들고 벌서는 입체작품이다. 01
은 빙긋이 웃는 표정이고 02는 불만 가득한 억울하다는 얼굴표정
이다. 골탕 먹여 재미있다는 표정이고 골탕 먹어 억울하다는 표정
이다. 초등학교 때 그랬다. 둘 다 불려나가 복도에서 두 팔 들고 벌
섰다. 나는 잘못이 없는데 선생님은 그것도 몰라 야속했었고 억울
했었다.

남자 03 아카시아나무
97.5×28×44cm 2016 (P99)

남자 03은 아예 두 팔이 사라져버렸다. 혜가가 달마의 제자가 되고자 스스로 한 쪽 팔을 잘라 달마의 제자가 되었고, 학승이던 담림이 달마 제자가 되어 어느 날 탁발하러 나갔다가 도둑에게 한 쪽 팔을 잘렸는데 03의 잘린 두 팔은 혜가와 담림의 상실된 팔을 그는 한 사람에게 중첩하여 표현한 것일까?

그리 생각하니 왼쪽 눈은 혜가 눈으로, 오른쪽 눈은 담림 눈으로 보였다. 혜가와 담림을 본적은 없지만…….

송선길 1
(흥복사 주지스님)
캔버스 위 아크릴릭
80×100cm
2004,
2006 (P106)

송선길 2
(흥복사 주지스님)
캔버스 위 아크릴릭
80×100cm
2004, 2006 (P107)

강원도 철암에 있는 흥복사 사찰의 주지스님이다. 철암탄광의 광산사고로 숨진 무연고 광부들의 주검을 수습해 사찰 뒤에 방을 만들어 위패를 모셔놓고 극락왕생 기도를 하며 돌보고 있다고 한다.

송선길 3
(흥복사 주지스님)
캔버스 위 아크릴릭
80×100cm
2004, 2006
(P107)

　송선길 1은 주검을 주검답게 정성을 다해 섬기는 선길 스님의 무표정한 초상화이다. 표정이 허공과 같다. 눈에는 보이나 언젠가는 보이지 않는 것이 죽음이고 눈에는 보이지 않으나 언젠가는 보이는 것이 세상에 태어나는 것이다. 다르마가 그런 것이다. 생사로 이어지는 인드라망의 연기법이 그런 것이다. 거기에는 표정이 있을 수 없다. 하여 인드라망의 표정은 무심하게, 있는 그대로를 보여줄 뿐이다. 선길 스님의 표정은 무심의 평상심이다. 그런 점에서 선길 스님은 도의 경계를 넘어선 아라한으로 보인다.

　송선길 2는 천진난만한 어린아이의 해맑은 미소를 짓는 웃음이다. 환희의 웃음도 아니고 상실감에 젖은 허탈한 웃음도 아니고 그렇다고 상대를 비웃는 웃음은 더더욱 아니다. 속세를 벗어난 극락의 웃음이다.

송선길 3의 표정도 작품 1과 대등소이하다. 단지 바라보는 시선의 방향만 바뀌었다.

두 작품을 나란히 놓으니 저쪽의 나我가 이쪽의 나를 바라보고 이쪽의 나我가 저쪽의 나를 바라본다.

서로가 아상我想을 벗은 서로의 나我를 바라보는 것이다.

이쪽은 겉으로 보이는 나我이고 저쪽은 속으로 보이는 나我이다. 저쪽은 겉으로 보이는 나我이고 이쪽은 속으로 보이는 나我이다. 겉과 속의 모습이 같은 모습이다.

나我라는 세월이 무량하다는 느낌을 받는다.

번뇌 1 종이 위 연필 21×17cm 2015 (P53)

번뇌 2 캔버스 위 린넨 Acrylic on linen
280×240cm 2015 (P104)

번뇌 1은 가부좌한 붓다를 중심으로, 연필로 붓다 주위를 서너 개의 원으로 둥글둥글 그리고 서너 개의 직사각형도 그리고 머리 부근에는 삼각뿔을 삐죽삐죽 그렸다.

언뜻 보면 짓궂은 어린아이의 낙서로 보인다. 연필이 지나가는 모든 선이 번뇌가 흐르는 길일까? 둥글었다, 네모졌다, 삼각뿔 되었다가, 시시각각으로 모습을 달리하는 번뇌의 모습이 저러한가. 고통과 괴로움이 집약된 번뇌, 모든 사람이 벗어나지 못하는 번뇌를 세월이 해결해주기도 하지만 수행정진으로도 해결할 수 있는 것이다. 바로 그것이 생불 아니던가. 그는 복마전의 번뇌를 그림으로 보여주고 싶었다.

번뇌 2는 숲에서 가부좌한 붉은 붓다를 그렸는데 눈동자가 없다. 붓다 주위에는 사람얼굴 모습을 한 10여개의 악마들이 둘러있다. 붓다가 깨달음에 이르는 순간에 사람이 꿈꾸는 모든 욕망으로 유혹하며 깨달음을 훼방하러 나타난 악마들이다.

해남 대흥사 불좌상 01 종이 위 아크릴릭
32×24cm 2015(개인소장) (P34)

해남 대흥사 불좌상 02 종이 위 아크릴릭
32×24cm 2015 (P35)

　　해남 대흥사 대웅보전에는 삼세불좌상이 있다. 나무로 만든 불상인데 통나무에 조각되지 않고 여러 개의 나뭇조각으로 끼워 맞춘 불상으로 중앙의 석가불과 좌측의 약사불, 우측의 아미타불은 양식이 다른데 이는 각각의 조성시기가 다르기 때문이다. 좌우측의 불상보다 중앙의 석가불이 두드러지게 크다.

　　서용선의 해남대흥사 불좌상 두 점은 석가불과 크기와 양식이 다른 좌측의 약사불과 우측의 아미타불이다. 그는 석가불보다 날씬한 약사불과 아미타불 두 불좌상을 그렸다. 그는 왜 석가불을 그리지 않았을까? 붓다 제목으로 수십 점 그린 가운데 대흥사 대웅보전의 붓다가 있어서 그리지 않았는지 하는 생각도 했다. 그렇게 생

각한 이유는 수십 점의 붓다 가운데 대흥사 대웅보전의 석가불을 닮은 붓다의 작품이 있었기 때문이다.

한반도 삼국시대에 불교가 들어오며 호리호리한 불상이 만들어졌는데, 신라 진흥왕 5년(544년) 아도화상이 대흥사 창건 시에 중국의 호리호리한 불상의 영향으로 약사불과 아미타불을 현재 모습으로 호리호리하게 만들고, 세월이 흐름에 따라 불상이 풍성한 모습으로 바뀌어가는 시기에 석가불을 만들다 보니 두 불상과 다른 양식으로 석가불이 만들어졌다.

두 불상 작품을 보노라면 참선삼매에 전염되어 내가 나를 인식하지 못했다. 나도 두 불상과 함께 그저, 극락으로 점입가경이 되었다. 서용선도 아마 그랬을 것이다.

싯다르타의 출가와 성도聖道

싯다르타의 아버지는 슈도다나이며 인도 북부 카필라성의 정반왕이고 어머니는 콜리야 족 선각왕의 딸 마야이며 싯다르타를 출산한지 7일 만에 산독으로 사망했다. 정반왕은 샤카족의 관례에 따라 마야부인의 동생 마하파자파티를 아내로 맞아 싯다르타는 계모인 이모의 정성어린 양육을 받았다.

싯다르타는 17세에 몰리야 족의 야쇼다라와 결혼해 아들 라훌라를 낳았다. 시녀가 밤에 전해주는 아들 출산 소식을 들은 자리에서 싯다르타는 '라훌라' 하며 탄식하였다. 시녀가 왕비에게 이를 전하자 아들 이름을 '라훌라'로 지었다. 라훌라는 방해물, 훼방꾼의 의미를 뜻하는 용어로 싯다르타가 출가하는데 방해물이 된다는 탄식으로 말한 것이다.

싯다르타는 한밤중에 깨어나 시종 찬나에게 백마 칸타타에 안장을 얹게 하고 침실로 가서 잠들어있는 아내와 아들을 마지막으로 보고(싯다르타가 아내와 아들을 보지 않고 출가했다는 설도 있다.) 찬나가 이끄는 말에 올라 성문을 나섰다. 아들에게 얽매이 출가를 못할까 염려되어 싯다르타는 권력과 부귀영화를 버리고 그렇게 서둘러 출가하였다.

카필라바스투를 떠나 새벽에 아노마 강을 건넜다. 싯다르타는 자신의 모든 장신구를 찬나에게 주고 백마 칸타타와 함께 아버지에게 되돌려 보내 출가의 사실을 알리게 했다.

지나가는 사냥꾼과 옷을 바꾸어 입고 고행자의 모습이 된 때가 29세였다. 영적인 고행의 중심지로 번성했던 남쪽으로 떠나 마가다 왕국의 수도 라자그리하에 도착했다.

낯선 고행자의 준수한 외모와 침착한 인품에 감명받은 마가다국 국왕 빔비사라는 언덕 기슭에 앉아있는 싯다르타의 신분을 알아내고, 모든 편의를 제공하며 자신의 왕국을 분배하여 같이 지내자고 하는 빔비사라왕의 제안에 진리탐구하는 수행자에게는 필요 없는 것이라고 거절하니, 빔비사라왕은 깨달음을 성취하면 다시 라자그리하 방문을 요청하자 싯다르타는 이에 동의했다.

이후 깨달음을 얻어 마가다국 라자그리하에 방문하여 설법하는 곳에 참여한 빔비사라왕은 부처님께서 불편 없이 고요히 머무를 곳을 마련하여 보시한 곳이 불교 최초의 죽림정사이다. 싯다르타가 성도聖道를 이룬 후에 아들 라훌라, 이복동생 난다, 이모이자 새어머니인 마하파자파티, 아내 야쇼다라, 모두 불교에 귀의(출가)했다.

싯다르타가 최초로 만난 스승은 알라라 깔라마(Alara Kalama) 선인으로 명상에 전념하는 수행자였다. 싯다르타는 얼마 가지 않

아 스승의 경지에 도달했다. 이는 말로 통하는 단순한 지식으로 영원한 평안을 얻을 수 없어 두 번째 스승 우다카 라마푸타(Uddaka Ramaputta)에게로 가서 이전보다 더 높은 신비적 경지를 배웠으나 만족하지 못해 그의 곁을 떠났다.

첫 번째 스승의 경지는 무소유처無所有處로, 잘 정신 차려 무소유를 기대하면서 거기에는 아무것도 존재하지 않는다고 생각함으로써 번뇌의 흐름을 건너라(수타니타파Suttanipata. 1069)이고, 두 번째 스승의 경지는 비상비비상처非想非非想處라 하며 초기불교 명상수행의 정신적 경지를 단계적으로 표시하는 4무색정四無色定에 포함된다. 있는 그대로, 생각하는 자도 아니고, 잘못 생각하고 있는 자도 아니며, 생각이 없는 자도 아니고, 생각을 소멸한 자도 아니다, 이렇게 행하는 자의 형태는 소멸한다. 무릇 세계가 확대되는 의식은 생각을 조건으로 하여 일어나기 때문이다. (수타니타파 874)

싯다르타는 그들을 떠나 힌두교 성지 가야에 도착해 네란자라 강 근처 우루벳다 마을 부근 숲의 고행자를 찾아 자신의 신체에 고통을 주는 고행의 수행을 한다. 이때의 수행을 단적으로 묘사한 경전에서 긴다라의 고행 상(2~4세기)은 석가모니의 금욕수의 회상에서 음식을 거의 섭취하지 않아, 내 모든 수족은 마치 울퉁불퉁한 뼈마디들로 되어있는 쇠약해진 곤충처럼 되었고, 내 엉덩이는 마치 물소 발굽과 같았고, 내 등뼈는 공을 한 줄로 꿴 듯이 불거졌고,

내 늑골은 무너진 헛간의 서까래 같았고, 내 두 눈의 동공은 마치 깊은 우물의 바닥에서 물이 반짝이는 양 눈구멍 속에 깊이 가라앉은 듯했고, 내 머리 가죽은 마치 덜 익은 채 잘려 쓰디쓴 조롱박이 태양과 바람에 의해 쭈그러지고 오그라든 것처럼 되어버렸고… 내 뱃가죽은 등뼈까지 붙게 되었다. 내가 대소변 등 생리적인 욕구로 움직이고자 할 때는 즉시 그 자리에서 엎어지고 말았으며, 내 사지를 손으로 어루만지면 뿌리가 썩은 털들이 몸에서 떨어지고 말았다….

이때 사람의 모든 욕망이 싯다르타에게 정신적 갈등으로 일어나는데 경전에서는 이를 악마로 비유하였다. 싯다르타는 이러한 모든 정신적 갈등을 극복하고 극도로 여윈 몸으로는 안락을 얻기 어렵다는 생각으로 타락죽(우유죽)을 섭취하자 처음부터 함께 수행한 5명의 수행자들은 싯다르타를 혐오하며 떠나갔다. 타락죽은 우루벨라의 세나니 마을에 사는 처녀 수자타(Sujata)가 신앙하는 나무의 신이 나타났다고 믿고서 싯다르타에게 우유죽을 공양했다고 예로부터 전해지고 있다. 이 부분을 사유해 보니 싯다르타의 육신이 말라붙어 살가죽은 나무 표피 같았고 몸의 형상이 나무처럼 보여, 나무의 신이라고 믿은 수자타가 우유죽을 공양했다고 생각했다. 싯다르타는 6년간의 수행에도 만족하지 못하고 더는 찾아갈 스승도 없어 우유죽으로 활력을 찾은 싯다르타는 홀로 그동안의 수행을 보드가야의 아사타菩提樹 나무 아래서 7일간 명상하고 깨달

음(보리)을 얻어 성도成道하였다. 싯다르타는 깨달은 내용을 정리하기 위해 다시 7주간의 명상선정에 들었다.

출가 한지 위 아크릴릭 42.5×35cm 2015 (P41)

왼쪽 위에 서 있는 여인 옆에 정좌하고 명상하는 어린 붓다와 회면 아래에 두 사람이 마주하고 있는 상황이 표현되어 있다. 붓다는 어려서부터 명상에 임하기를 생활화하여 주위로부터 핍박과 따돌림을 당하였다. 이러한 붓다를 주위로부터 보호하려는 여인의

눈매가 매섭고 날카롭다. 이 여인은 누구일까? 붓다의 새어머니인 이모일까, 아니면 붓다를 지키는 삼신할미일까? 화면 우측의 사람은 어찌 상투를 틀고 있을까? 출가하는 붓다의 정황이라고 하기에는 너무도 생경한, 작품에 대한 해석이 사방으로 산란하는 물여울의 윤슬처럼 산만해지는 당혹감에 휩싸였다. 해석을 포기하고 벗에게 전화하였다.

"용선아, 출가 작품이 이해되지 않아 전화 했어."

"으~응, 뒤의 배경 산 그림은 삼신산의 이미지고, 정좌하고 앉은 어린아이는 붓다, 그 옆에 여인은 마고할미야. 우측의 상투 튼 사람은, 우리 민족의 근원을 마고할미 신화에 의거하여 2500년 전의 인도 종족과 뿌리가 같다는 상상으로 상투 튼 사람을 한옥 이미지 안에 그렸고, 마주보고 있는 사람은 붓다가 성장하여 출가하려 하자, 이에 대해 신하와 상의하는 상황적 이미지로 그린 거야"

"그렇구나, 신화와 당시의 상황을 뭉쳐서 상상한 것을 그린 거구나"

"응, 우리 민족의 이동 경로에 맥이 느껴져서 같은 뿌리 같다는 상상을 한 거야"

"그러니 이해하지 못한 것이 당연하지. 이야기를 들으니 나름대로 이미지가 형성된다."

그의 이야기를 듣고 나름대로 출가 작품을 이해한 것을 말하자면 고대의 창조신 마고할미가 삼신할미에게 붓다를 탄생하게 하고 상투 튼 정반왕이 신하와 붓다의 출가에 대해 어찌하면 좋을

지 자문을 구하는 상황이라고 이해하였다.

　이 작품의 핵심은 어린 붓다가 명상에 잠겨있는 모습으로 훗날 붓다가 출가하리라는 예시를 보여주기 때문이다. 그가 우리의 문화인 한옥과 상투 튼 사람을 나타낸 것은 우리 민족과 문화에 대해 그의 내면에 커다란 자부심이 상존해 있다는 것을 보여준다고 하겠다. 서용선 상상의 산물로 상투 튼 정반왕은 혼혈아가 아닐까? 아련한 상상을 해보았다.

출가 종이 위 아크릴릭 42×59.5cm 2016 (P60)

　우선 정갈하게 쓴 굵은 문자가 두드러져 보인다. 아니, 썼다기보다는 그림이니까 그렸다고 하여야 옳은 것일까? 화면 왼편에는 실로 묶은 고서의 책머리가 보이고 출강出家의 문자가 있다. 문

자 뒤로 보이는 문과 창문은 방안의 모습이고 방 밖에는 소박한 별채의 한옥이 자리하고 있다. 사람의 모습이 보이지 않는다. 출가한 후의 공허한 분위기다. 집안에 석보상절의 문자만 가득한 모양새다. 출가는 깨달음을 구하는 가출이다. 옛 어르신들께서는 혼기가 지난 딸에 대해 어서 출가시켜야 하는데… 라는 말을 하였다. 집에서는 깨달음을 얻지 못하니 시집가서 깨달음을 얻으라는 의미의 말이었을까? 화면에 보이는 방과 별채도 붙박이로 출가한 느낌이 전해져 온다.

사람만 출가하는 것이 아니다. 자연의 모든 형상들도 출가하는 것이다. 색즉시공 공즉시색이 자연의 출가 아니겠는가? 싯다르타의 첫 번째 작품은 단색으로 황토색을 사용한 작품이다. 흙의 종류와 색상에는 그 민족의 정서가 들어있다. 싯다르타가 밟고 있는 대지가 황토인 것 같다. 우리 민족도 황토의 정서로 오천 년을 이어왔다. 서용선이 출가 작품에서 민족의 뿌리가 같지 않을까 하는 상상도 황토에서 연유되지 않았을까? 물기 있는 황토의 끈적이는, 끈질긴 성정으로 하여 면면히 이어지는 것이 우리 민족의 자긍심이다.

조선을 개국한 초기에 불교를 국시로 한 고려의 체제를 벗어나 유교를 이념으로 받아들여 밖으로는 불교를 탄압하였음에도 왕실에서는 불교의 신심이 깊이 내재하여 불사를 행하였다. 소헌왕후를 추모하는 글을 쓰라는 세종의 명을 받은 수양대군이 김수온, 신미대사와 함께 석가모니 일대기를 저술한 석보상절을 편찬하여 소헌왕후 영전에 올렸다.

싯다르타 1 목탄지 위 아크릴릭 48.5×63cm 2015 (P55)

　　싯다르타 1은 정반왕과 새어머니인 이모가 앉아있는 어린 싯
다르타를 바라보고 있다. 싯다르타 주위에는 둥글둥글한 머리 여
섯 개가 그려져 있다. 할러윈데이의 눈과 잎이 뚫린 둥근 호박의
모양이디. 싯다르타를 악마가 에워싸고 있는 모습이다. 부모가 어
린 싯다르타를 지켜주고 있는 것 같다.

싯다르타 2 캔버스 위 린넨 240×280cm 2015 (P103)

싯다르타 2는 어린 싯다르타가 호기심 가득한 두 눈을 크게
뜨고 무언가를 주시하고, 뒤에는 정반왕과 마하파자파티가 싯다르
타를 지켜보고 있다.

넓은 황토의 대지에는 한 그루 나무만 서 있고 뒤로 멀리 보이
는 산의 능선이 완만하다. 부모가 화려한 의상을 입었는데 어린 싯
다르타는 딸랑 반바지만 입고 있다. 대화 없는 침묵의 상황이다.

싯다르타가 타원의 노란색 바탕 위에 서있다. 정반왕의 옷에
도 노란색 굵은 띠무늬가 있다. 싯다르타가 왕위를 이어받는 후계
왕자임을 암시하는 것일까?

빨강, 파랑, 노랑의 조화가 아름답다. 엄마의 파란 옷이 시원
한 청량감을 준다. 서용선은 가족과 있는 어린 싯다르타의 행복한
순간을 그리고 싶었나보다.

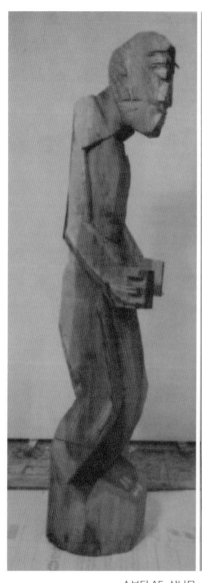

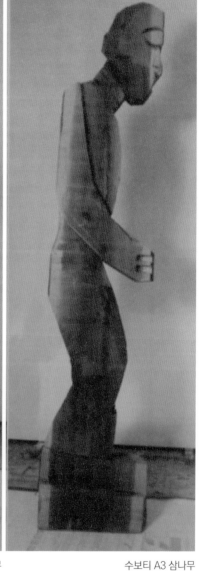

수보티 A5 삼나무
266×55.5×46cm 2015 (P80)

수보티 A3 삼나무
269×62×35cm 2015 (P81)

수보티 A5는 축 처진 거북목에 눈꺼풀마저 늘어져 있다. 무언가 수심 가득한 얼굴이기도 하고 평온한 마음의 평정심을 이룬 형상 같기도 하고 무언가 깊이 생각하는 것도 같은 표정이다. 선정 삼매의 표정을 닮았다. 형상을 바라보고 있노라니 선정으로 깊이 이끌려 들어가며 평정심의 깊은 삼매에 도달하는 느낌을 받았다.

수보티 A3은 평온하게 눈감고 명상에 든 모습이다. 부처님이 설법할 때 수보리야 하고 호칭한 10대 제자 중 한 사람이다. 공空의 뜻을 잘 이해하여 해공解空 제일이라 불렸고 공空의 지혜를 이야기한 반야바라밀을 설하였다. 두 작품 모두 입상立像이다.

※ 수보티를 한국어로 번역한 것이 수보리이다.

승려 두 사람이 두 채의 한옥에 들어있다. 한 승려는 정좌하고 참선에 든 모습이고 화면 하단의 한옥에는 또 한 승려의 옷자락이 밖으로 삐져나온 것을 보면 아마도 해우소에서 쭈그리고 앉아 볼일을 보는 것 같다. 정좌하고 참선에 든 승려는 반야바라밀을 참구하며 공空의 세계로 들어가는 것 같고 쭈그리고 앉은 승려는 가득

찬 속을 비워내며 공空을 도모하고 있는 것 같다. 이는 무상을 향하는 모습이라고 하여도 별반 어긋나지 않을 것이다.

서낭당 종이 위 아크릴릭 24×32cm 2016 (P33)

소원 빌며 쌓인 돌무더기가 원추형을 이루고 상단 중앙에는 상반신, 하단 중앙에는 하반신의 사람이 그려졌다. 가로목이 화폭 중앙의 X자 교차점을 가로질렀다. 헌납 속(헝겊쪼가리)이 주렁주렁 매달려있고 잡석을 난적한 누석단이 원추형 돌무더기 오른편에 있다. 이는 원추형 돌무더기 서낭당과 난적한 누석단의 서낭당으

로 두 가지 모양의 서낭당을 표현하였다. 서낭당은 서낭신을 모신 신역으로 신앙의 장소이다. 이곳을 지날 때는 돌무더기 위에 세 개의 돌을 얹고 세 번 절하고 세 번 침 뱉으면 재수가 좋다는 믿음이 있다. 서낭신앙이 전래된 것은 고려 문종 때 신성진에 성황사를 둔 것이 서낭의 시초다. 서낭당 작품이 단색의 황토색으로 그려졌다. 민족의 정서가 깃든 황토색이다.

석가 종이 위 아크릴릭 45.7×60.5cm 2014 (P40)

세 가지 모습의 석가가 그려져 있다. 화면 좌측과 중앙에는 오

른팔과 왼팔이 겹쳐져 가부좌 틀고 앉아 양손 모아 명상에 든 모습이고 화면 좌측은 서 있는 모습이다.

세 가지 모습이 모두 석가일까, 중앙의 모습이 석가이고 좌우의 모습은 석가의 제자나 보살일까?

화면 중앙의 석가 머리에는 아우라가 피어나기 시작하고 가슴에 찍힌 점, 8시 방향으로 좁쌀보다 작은 점, 두 개가 찍혀있고 가부좌한 두 발바닥은 나비모양이다. 화면 좌측의 서 있는 사람 좌측 어깨를 살짝 벗어난 곳에 콩알만 한 점이 찍혔고 좌측 팔 내린 좌측 손에서 살짝 벗어난 곳에는 연한 농도의 점이 찍혔다. 화면 우측의 가부좌한 모습은 티끌 하나 없는 말끔한 모습이다.

어떠한 의미가 내재되어 있는 것일까? 그는 무엇을 이야기하고 있는 것일까? 전체적인 그림의 형상은 둥글둥글하다. 화면 좌측의 서 있는 사람 콧대의 굵은 선은 콧방울 위치에서 양쪽으로 갈라져 구불거리며 발끝까지 흘러내렸다.

나름대로 사유해 본다. 화면 중앙은 붓다이고, 좌측과 우측의 사람은 제자이거나 보살일 것이다. 화면의 세 사람 모두 붓다를 표현한 것이라면 깨달음을 성취해가는 붓다의 모습일 것이다. 붓다 자신의 육신에 고통을 주는 고행의 수행에서 벗어나 보드가야의 아사타 나무 아래서 7일간 명상하여 깨달음을 얻고 7주간의 명상 선정으로 깨달은 내용을 정리하여 끝내는 것을 그는 화룡점정으로 점을 찍었을 것이다.

미륵 목탄지 위 연필, 아크릴릭 48.5×63cm 2015 (P48)

162

미륵 작품은 서용선이 금마에서 후반기 교육을 받을 때인지, 여산 제2하사관학교에서 자동화기 교육을 받을 때인지, 확실한 기억은 없는데 그때에 멀리 큰 미륵불 입상을 보았던 기억으로 그렸다고 전화 통화 하면서 알려주었다.

멀리 있는 산맥을 등지고 미륵부처가 지긋이 내려다보고 있는 구도이다. 미륵부처의 평온한 모습과 대비되는 화면에서 전쟁과 평화의 이미지가 상존해 있다.

문득 미륵불을 자처한 궁예가 생각난다. 후백제의 깃발 아래서 잔학한 통치를 한 사이비 관심법의 궁예에게 속아온 후백제 사람들, 예나 지금이나 사이비들이 존재한다.

석가모니 부처님께 수계를 받고 후세에 온다는 미륵부처님. 미륵부처님은 육바라밀을 수행 중이라 오랜 세월 후에나 오신다고 한다. 전쟁과 평화가 공존하는 지구. 우리가 거기서 살고 있다.

붓다와 수행자들 목탄지 위 연필, 아크릴릭 48.5×63cm 2015 (P49)

중앙에 붓다가 앉아있고 7인의 수행자들이 둘러앉아 있다. 예외 없이 황토색 바탕이다.

붓다의 제자들이 붓다의 설법을 듣고 있는 중인지 아니면 수행자들이 붓다를 찾아와 설법을 듣고 있는 것인지, 제목대로라면 수행자들이겠다.

그러나 누구를 알아서 무엇 하랴. 붓다의 설법이 궁금한 것 아니겠는가. 사성제, 오온, 12처 18계, 팔정도 중에서 어느 한 가지겠지.

파랑 단색으로 붓다와 수행자들을 표현했다. 보리를 얻겠다는 오직 한 가지 목적의 강렬한 희망을 파랑의 색채가 보여주고 있다. 붓다가 설법하는 모습도 자세히 보면 전혀 권위적인 모습이 아니다.

이는 붓다가 모든 사람들은 평등하다고 설법한 것을 서용선은 숙지했을 것이다.

마야부인 종이 위 아크릴릭 48.5×63cm 2015 (P58)

숲 종이 위 아크릴릭 42×59.5cm 2016 (P59)

작품 마야부인은 마야부인이 출산을 위해 고향으로 가던 중에 룸비니 동산에서 붓다를 출산하는 장면이다. 오른팔을 뻗어 올려 나무를 잡고 붓다가 마야부인 오른쪽 옆구리에서 세상에 나오는 모습의 그림이다.

시중드는 시녀는 보이지 않는다. 경전에 나오는 붓다의 출산 장면이 묘사되었다. 마야부인은 붓다 출산 후 일주일 만에 산독으로 사망하였다.

숲은 회색 바탕에 진보라색의 굵은 선이 밀도 있게 그려져 나무들 사이로 어린아이와 한 여인의 모습이 보인다. 아이의 엄마인가 보다. 험악한 표정의 얼굴을 보니 위험에 놓인 아이를 보호하는 것 같다.

숲속의 수도승을 찾아가는 길이었나 보다. 몇 마리의 새가 나무 우듬지에 앉아있다. 평화로운 숲속에 그 무엇이 있나 보다.

화면에서는 위험한 것이 보이지 않는다. 이 화면의 의미는 무엇인가. 깨달음을 구하는 숲속의 수행길인가, 아니면 숲과 사람의 생명을 의미하는 것일까? 딱히 결론을 지을만한 것이 보이지 않는다. 엄마가 아이를 보호하는 모성만 느껴진다.

석보상설 한시 위 아크릴릭 71×90.5cm 2015 (P66)

한옥에 세 사람이 보인다. 집안에 있는 세 사람을 보여주는 구성이다. 석보상절의 글씨가 보이는 것을 보니 김수온과 신미대사가 수양대군과 함께 석보상절 집필에 몰입해 있는 깃 같다.

마당의 연못에는 붉은 물이 들었고, 푸른 하늘이 보인다. 찬방에서 점심을 챙겨오는 여인네가 보이니 정오를 넘긴 시간인 듯하다.

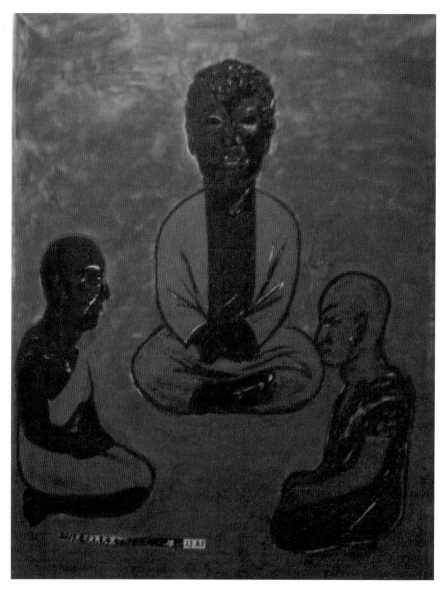

붓다와 수행승 캔버스 위 린넨 280×240cm 2015 (P105)

중앙에는 가부좌한 붓다가 있고, 앞의 좌우측으로 두 수행승이 무릎 꿇고 양손을 가지런히 무릎 위에 올려놓고 있다. 정중동의 고요한 모습이 전해져 오는 보라색 바탕의 작품이다.

분홍 옷을 입은 붓다와 우측에는 우측 어깨를 드러낸 황토색 옷을 입은 승과 좌측에는 초록색 옷을 입은 승려로, 작품 구성은 삼각 구도를 이루고 있다. 붓다의 표정은 아상我想을 벗은 무표정이고, 양쪽의 수행승은 정각正覺에 도달한 삼매의 표정이다.

고요, 평화의 순수한 모습이 저러한 것인가? 작품을 보는 것만으로도 그냥 평안하다. 고요 속에서 가늘게 울리는 이명이 귓속을 헤매고 있다.

붓다
79.5×79.5cm
테라코타 Terracotta
2016

제4부

전시 관람기

전시 관람기

　서용선과 40년의 간극을 넘어 만난 후에도 생활에 쫓겨 그의 전시회를 제대로 관람하지 못했다. 전시회 소식을 전해 듣고 알기도 하고 소식을 몰라 모르기도 하는 생활을 하며 알았어도 못 가고, 몰랐어도 알게 되어 그의 작품전시 관람을 하였다.

　2015년에 삶이 안정되면서 그의 전시회 소식을 접하면 설레는 마음으로 찾아가 관람하며 그의 작품에 둘러싸여 그림 작업하는 그의 손길과 호흡과 사다리에 올라 작업하는 모습을 상상하며 그의 내면을 유추하고 그의 영감이 전하고자 하는 메시지를 빠짐없이 독해하려고 끙끙대다가 불완전한 독해에도 그와 한 몸이 된 것 같은 행복한 마음으로 돌아오곤 하였다.

　작은 규모의 갤러리나, 규모가 큰 미술관에서도 거대한 대작 앞에서 머리 젖혀가며 관람할 때에도 예술에 대한 그의 혼불이 일렁이고 있는 것을 느끼며 행복한 관람을 마치고 돌아오는 길에는 감동의 여운이 동반하였다.

　그림 작업하며 거기에 침잠해 있는 아픔을 자신의 아픔으로 동일시하며, 함께하는 그의 측은지심 무게가 얼마나 무거웠을까. 타의에 의한 폭거에 솟아오르는 분노를 어떻게 이겨내며 붓질을 했을까. 피로 얼룩진 역사를 그리며, 권력에 대한 저주로 위안을

삼았을까. 등짐 지고 철교 구조물의 좁은 쇠붙이를 조마조마하게 밟아가는 피난민을 그릴 때는 어떤 마음의 붓질을 화폭이 받아주었을까. 심성 고운 그의 작업은 하늘이 내려주는 형벌을 수행하는 거라고 나름 생각하며 인상에 남아있는 서용선의 대형 전시회 관람 몇 가지를 회상해 본다.

1. 금호미술관/학고재 갤러리
—《서용선의 도시 그리기-유토피즘과 그 현실 사이》
2015년 4월 17일~5월 17일

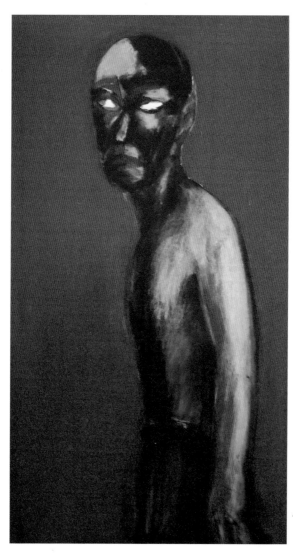

Seeing
55.5×30.5cm
Acrylic on canvas.
2013. (P16)

금호미술관에 들어서니 작품관람에 심취한 관람객들 사이로 서용선의 작품이 언듯언듯 눈에 들어왔다. 도시 그리기 제목으로 하여 서울의 도시그림이려니 하고 예측한 생각은 빗나가고 이국 여인 모습의 작품이 보였다. 거친 붓질의 동선을 따라가며 그의 생각과 거친 붓질로 드러난 여인의 생각을 유추하는 필자의 생각은 무한한 상상의 공간으로 빠져들었다.

Seeing의 제목이 있는 사람 작품은 그로테스크한 분위기를 주었다. 강렬한 붉은 바탕의 색감에 초록의 색채가 흘러내리는 육체와 검은 눈동자가 배제된 희멀건 흰자위만 표현된 기괴한 사람. 눈동자는 정신을 표상하기도 하는데 작품 속의 사람은 정신을 상실한 현대인의 상징인가.

흰자위만 드러난 초점 없는 눈동자는 어디를 바라다보고 있는지 알 수 없었다. 초점을 배재한 카메라 렌즈의 무한대 시야를 사진 찍듯 보는 것일까. 흰자위 눈동자로 본다고 보이는 것일까. 작품 속의 사람 뇌에는 어떤 형상이 자리 잡고 있을까. 보인다고 한다면 한 치 앞도 보이지 않는 짙은 안개만 보일 거라고 생각했다.

작품 바탕의 붉은색과 짙은 안개를 상상하는 하얀 색이 대비되며 상상은 이어진다. 작품 속의 사람에게 입혀진 검정, 초록, 노랑, 빨강의 색채를 분석해 가며 검정＝질망, 초록＝생병, 노랑＝욕구, 빨강＝열정, 사랑으로 보았다. 살고자 하는 강한 욕구가 있음에도 짙은 안개 속에 갇혀 꼼짝할 수 없는 현대인의 상징을 서용선 화가는 작품을 통해 문제제기하는 것이라고 나름 이해하였다.

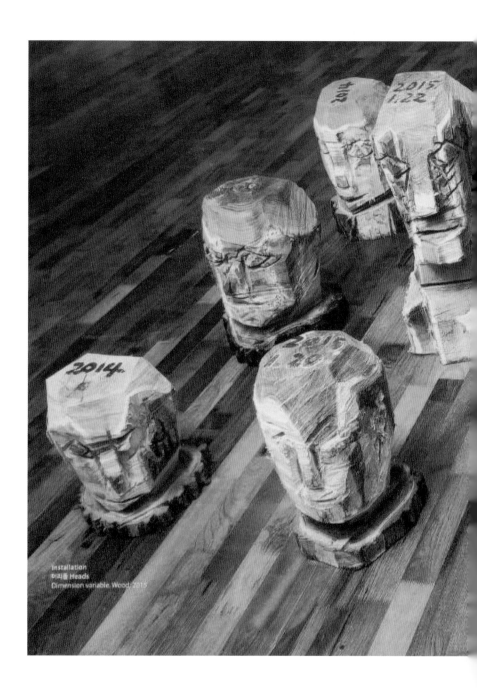

Installation
미리들 Heads
Dimension variable, Wood, 2015

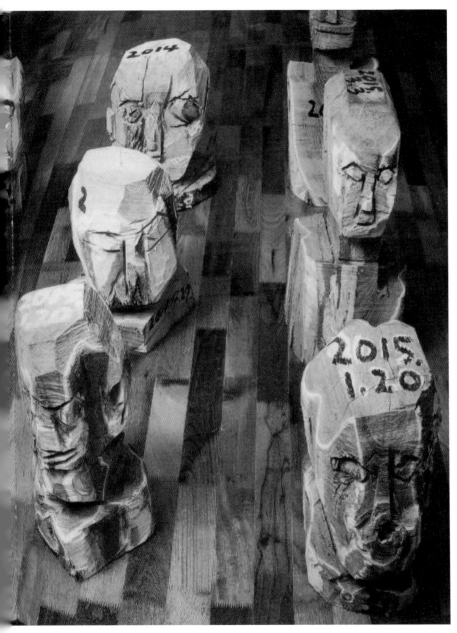

Installation, 머리들. Heads Dimension variable, Wood. 2015 (P164)

다른 전시실로 들어선 순간 깜짝 놀랐다. 한쪽 벽면을 가득 채운 대작과 함께 송판松板을 도려낸 사람형상이 서 있었고, 다른 층에는 통나무 토막에 전기톱으로 불규칙한 면을 구성한 두상에 거칠게 표현한 얼굴 모습이 가득히 놓여 있었다. 보이지 않는 몸통으로 하여 기괴함을 더욱 자아내고 있었다.

거칠게 표현된 얼굴들은 하나같이 고통스럽고 괴로운 삶에 억눌린 표정들이었다. 삶의 역경으로 힘들고 괴롭고 고통스런 모습들이었다. 인도의 한 종파인 자이나교는 자신의 몸에 여러 가지 방법의 물리적 고통을 가하는 고행주의 수행으로, 쌓은 업이 소멸되어 깨달음을 얻으면 자살한다는 자이나교도의 괴롭고 고통스런 모습을 보는 것 같았다.

예로부터 이어져 내려오는 삶의 고달픔과 괴로움은 한순간도 멈춘 일이 없다. 하여 고대 인도의 샤카족 왕자인 고타마 싯다르타는 일찍이 모든 것을 버리고 출가하여 생로병사의 괴로움을 해결하고자 명망있는 스승들을 찾아다니며 여러 가지 고행과 수행을 거쳐 깨달음을 얻고 해탈하여 붓다(부처)가 되었다.

이후 자신의 경험을 설법하며 많은 중생들의 고통과 괴로움을 구제하는 일을 45년간 하시고 80세 열반에 드는 순간까지 설법하셨다. 사성제四聖諦인 고집멸도苦集滅道, 오온五蘊의 색수상행식色受想行識, 육근육경六根六境의 안이비설신의眼耳鼻舌身意 색성향미촉법色聲香味觸法, 계정혜戒定慧 삼학三學. 이것이 불교의 핵심이며

이를 수행하여 깨달음에 이르는 길을 부처님은 설법으로 인도하셨다.

불교는 종교가 아니다. 깨달음을 공부하여 부처가 되는 것이고 부처가 된다는 것은 괴로움에서 벗어나 평안한 자유를 얻는다는 것이다. 부처님께서는 자신도 그대들과 같은 사람이며 깨달음을 성취하여 부처가 되었다해도 자신은 종교에서 숭배하는 그러한 신이 아니라고 하셨다.

올바른 관찰을 하여 혹세무민의 이설로 미혹하는 것에 빠지는 것을 경계하여 보지 못하고 듣지 못한 것을 맹신하지 말고 직접 보고 듣고 확인한 것으로 올바른 판단을 하여 믿으라 하시며 내 설법조차도 믿지 말고 직접 보고 듣고 확인한 후에 믿으라고 하셨다.

오랜 세월을 내려오며 구전으로 전해져 내려온 부처님 설법을 수행하는 제자들이 모여 서로 전해 들은 것들을 논의하여 집약해서 부처님 열반 후 500년 만에 최초로 금강경이 나왔다. 이를 바탕으로 수행자들의 이론이 분분한 아비달마 불교시절이 시작되어 수행자들의 이론 대립에 의해 20여 개의 부파로 나누어져 부파불교의 시대가 되었다.

이 시기에 많은 경전이 만들어져 부파마다 뿌리는 같으나 사용하는 경선은 달랐고 오랜 세월이 흐른 지금도 분분한 이론 대립으로 서로 다투는 일이 상존하고 있으니 이는 아상我相을 벗어나지 못한 행태라고 하여도 과언이 아닐 것이다.

2층 전시실의 작품들에서 느껴지는 우울함이 팝송 쏠리타리맨의 음률을 연상시켰다.

그가 관람객에게 전하고자 하는 메시지는 무엇일까. 생각중이라는 제목의 작품은 좌정하고 앉아 양손 모아 다리 위에 얹어놓고 커다랗게 눈뜨고 있는 사람은 그의 자화상인가.

좌정하고 앉아 커다랗게 눈뜨고 생각하는 모습이 진지해 보인다. 무슨 생각을 하고 있는 것일까.

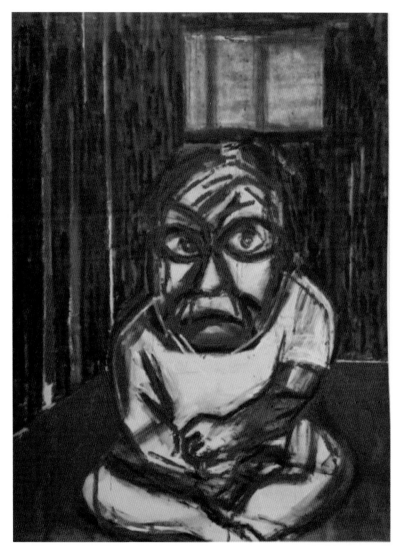

생각중 In Thinking 291×218cm Acrylic on canvas. 2015 (P73)

2. ART CENTER WHITE BLOCK
—《통증, 징후, 증세-서용선의 역사 그리기》
2019년 10월 10일~2020년 12월 8일

1층부터 3층까지 전관 서용선 초대 전시였다. 오프닝하는 날 구파발역에서 그의 차량에 동승하여 파주 헤이리마을 예술인촌의 화이트 블럭에 도착하여 함께 전시장으로 들어섰다.

1층은 카페도 겸하고 있었고 설치된 작품 감상을 하며 3층까지 관람하고 나니 초저녁 어둠이 내려오고 있었다.

1층 중앙과 건물 외부 벽 앞에 철제로 작업한 그의 작품은 처음 보았다. 1층 중앙에는 철제 띠로 구성된 감옥에 송판松板으로 사람형상을 만들어 감금된 모습을 보여주고 있었고 외부에는 철근을 얽어 세워진 작품과 철제 형관으로 작업한 고사포와 대포를 연상시키는 두 점의 작품도 보였다.

그의 역사화를 처음으로 접하며 동족상잔의 끔찍한 한국전쟁의 사건들을 읽어나갔다.

서용선과 나는 전란 중에 태어나 시대의 아픔을 함께 겪으며 살아왔다. 극빈의 가난 속에서, 수많은 사회혼란의 소용돌이 속에서, 이데올로기 잔재 위에서, 가냘픈 삶을 호흡해야 하는 삶이었다.

186

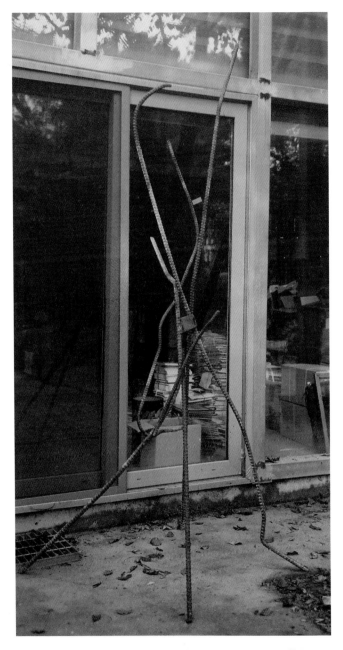

갈등 1 115×100×262cm 철근 2019

갈등 2 85×80×322cm C형관 2019

갈등 3 85×94×336cm C형관 2019

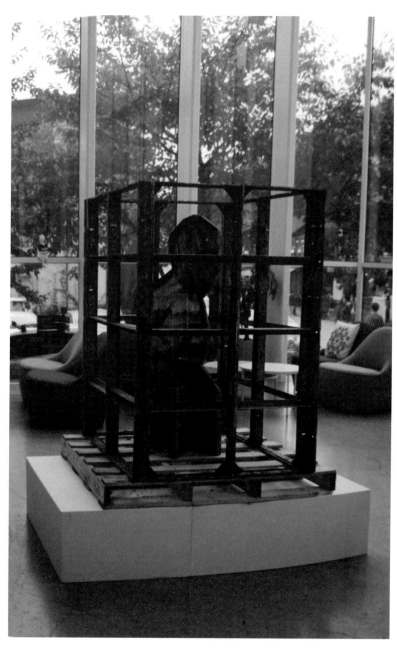

감금 100×247×243.5cm 철재, 유로 폼, 목조 2019

이와 같이 어떠한 역사의 사건들로 하여 현재의 삶을 이어가고 있는지 파헤쳐 알고자 하는 그의 집념이 오랜 시간, 틈틈이 공부하며 역사적 사건의 현장을 답사하고 연구하여 사실에 기초한 작업으로 왜곡된 사건을 바로잡아 이루어진 작품은 민족의 아픔을 증명하는데 부족함이 없었다.

철제로 표현된 갈등1~3의 연작에서는 이데올로기 대립으로 우왕좌왕하는 순박한 사람들의 괴로운 심사가 보였고, 그로 인해 감금된 사람의 입체작품을 보여주었다.

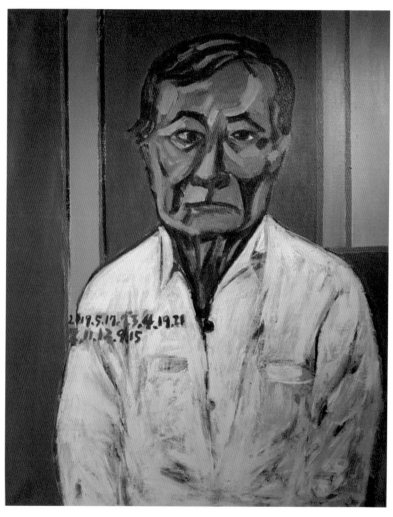

제 3의 선택 김명복 116.5×90.5cm Acrylic on canvas. 2015, 2019 (P17)

2층 전시실에는 조선인민군 포로 이명복 씨의 초상화가 보였다. 포로수용소 안에서 포로들 사이에, 극심한 이데올로기 대립으로 하여 각목에 맞아 죽는 포로를 목격하고 포로석방 때, 북한도 남한도 아닌 제3국을 선택하여 인도로 갔다가, 브라질 입국허가로 브라질로 옮겨가 결혼하여 농장을 경영하며 60년을 살던 중, 전쟁 포로 다큐멘터리 제작하는 조경덕 감독을 만나 2015년에 한국 방문해서 역사화 작업 중인 서용선의 작업실에 들렀다.

　　서용선은 그의 이야기를 듣고 즉석에서 그린 김명복 씨 초상화 제3의 선택 김명복 작품을 보았다.

　　어느 곳도 선택할 수 없어 제3국으로 갈 때의 심사는 매우 괴로웠을 이명복 씨를 생각하며 이국에서 나이 들어 찾아온 때에도 이데올로기의 잔재로 분단된 남북의 현실에 그는 어떠한 생각을 했을까. 민족의 아픔은 언제 씻어질 것인가. 돌아가는 그의 발걸음이 무거웠으리라.

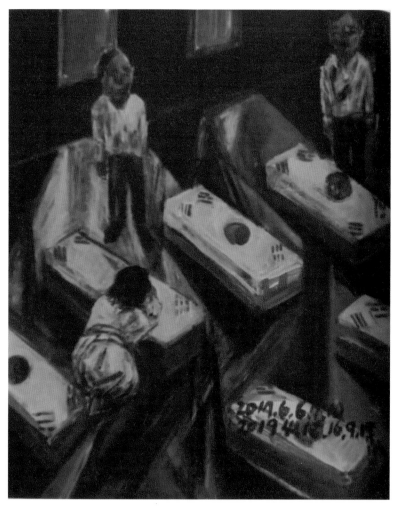

희생자들 73×60cm Acrylic on canvas. 2017, 2019 (P20)

　이어서 광주 5.18 희생자들의 작품은 태극기 덮인 관이 줄지어 있는 가운데, 관에 엎어져 통곡하는 부인을 바라보는 남편의 모습도 비통한 슬픔에 잠겨있고, 늘어선 관들은 처연해 보였다.

민주와 자유를 부르짖다 죽음으로 오는 허무의 무리가 화폭에 있었다.

촛불정국 Acrylic on Dakpaper. 96.5×63cm 2016, 2017 (P31)

탄핵 Acrylic on canvas. 230×475cm 2017, 2019 (P26~27)
서 아카이브

노근리 Acrylic on linen. 400×990cm 2019 (P58~59)
서 아카이브

포츠머스 캔버스에 아크릴 145.5×112cm 2013, 2019 (P37)

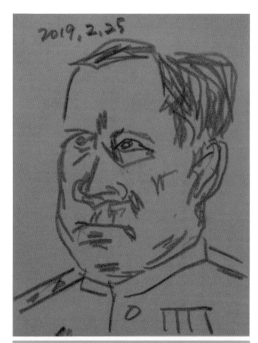

테렌티 슈티코프
종이에 연필
30.5×23cm 2019 (P41)

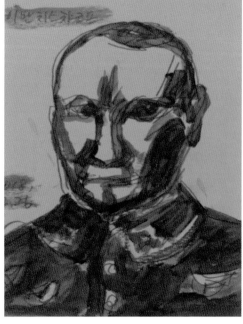

이반 치스차코프
종이에 연필과 아크릴릭
20×15cm 2018 (P40)

일제하 캔버스에 아크릴 76.3×63.3cm 2019 (P44)

전투 2 캔버스에 아크릴 97×130.5cm 2019 (P64)

진두 3 캔버스에 아크릴 97×130.5cm 2014, 2019 (P65)

촛불정국, 탄핵, 노근리 학살, 포츠머스회담의 주역들 초상과 회의모습, 일제하의 모습, 6.25 전투장면…. 현대사의 여러 사건들을 작품으로 하여 역사의 종합선물을 받고 나니 이러한 전철을 다시는 밟지 말아야 한다는 분노의 외침이 내면에서 웅웅거렸다.

서용선은 참상의 역사화 작업을 하면서 괴로움과 슬픔을 어떻게 이겨내며 붓질을 그치지 않는 역사화에 매달리고 있었을까. 날아오는 총탄이 육신을 꿰뚫고, 포로로 잡혀 감금의 고통을 겪고, 돌격하거나 후퇴할 때의 두려움과 공포, 전투하며 스러져가는 전우를 목격하는 비애…. 이와 같은 것들이 환치되어 붓끝에서 그려질 때 찾아오는 아픔을 어떻게 감내하였을까. 예술은 아름다운 것만 그리는 것이 아니었다는 것을 새삼 깨달았다.

3층 전시실을 내려오면서 한명희 씨가 화천에서 장교로 근무할 때 순찰 중에 발견한 이름 없는 6.25전쟁용사의 녹슨 철모와 돌무덤을 발견하고 쓴 시로 만든 가곡 비목이 머리를 맴돌며 파주 임진강변의 철도중단점, 녹슨 레일 위의 미카 3 244의 낡은 증기기관차가 떠오르며 철마는 달리고 싶다는 염원에 통일이 오기를 기원하였다.

3. 여주미술관
— 《만첩산중 서용선 繪畵》 서용선 시리즈기획전

2021년 2월 24일~6월 20일

여주미술관의 전관 전시로 서용선 초대기획 전시였다.

전시가 시작되고, 3개월 후 5월에 뒤늦게 그의 전시 소식을 접하고 이른 아침 먹고 집을 나섰다. 벗 유민구와 함께 몇 번의 전철 환승으로 여주역에 도착해서 택시로 정오 넘어 여주미술관에 도착하였다.

경사진 미술관 가는 길은 아름답게 꾸며져 있었다. 만첩산중이라 하여 깊은 산속에 자리한 미술관인가 하는 생각도 했으나 작은 동산의 나지막한 언덕배기 위에 조성된 넓은 터에 연결통로로 이어진 두 채의 건물이 보였다.

실레는 마음으로 미술관에 늘어서니 입장료를 내야 한다고 하였다. 서용선의 빽으로 무료입장하여 전시실로 들어서니 가벽을 설치하여 마을의 좁은 골목길을 연상하게 하였다.

가벽을 비롯한 모든 벽면에는 작품들이 밀도 있게 배치되어 있었다. 전시실 안의 작품들을 산중 숲속의 빼곡한 나무들로 은유하여 벽면 가득 채운 대작은 좁은 골목길에서 고개를 빨딱 젖혀야 나머지 절반을 볼 수 있었다.

거칠고 투박한 굵은 선의 흐름에서 강물의 흐름을 생각하니 낯선 음률과 북소리가 어우러진 음향이 들려왔다. 그로테스크한 전시실의 분위기가 공포를 자아내고 표정 없이 투박한 작품은 사운드와 절묘한 하모니를 연출하고 있었다.

낼버튼 트램 캔버스 위에 아크릴릭 265×147cm 2013-2015 (P61)

도시 사람들의 일상이 무표정하고 경직된 모습들과 지하철 승객들의 무표정한 모습이 도시의 회색건물과 닮았고 도시인의 소통 없는 고독함도 묻어나고 있었다.

삼방동에서 본 석공 oil on canvas 194×259cm 2004

　　얼굴과 낙후된 철암 석공의 탄광마을 전경을 지나오는 연결통
로에는 삼나무로 투박하게 조각하여, 중앙의 목재 상하를 갈라, 벌
려놓은 좌상과 입상立像의 붓다 작품이 여러 점 늘어서 있었다.

　　3전시실 중앙에 목재로 설치한 계단 이쪽과 저쪽에는 다양한
작품들이 줄지어 벽면에 설치되어 있었다.

얼굴 249.5×200cm Acrylic on canvas 2009

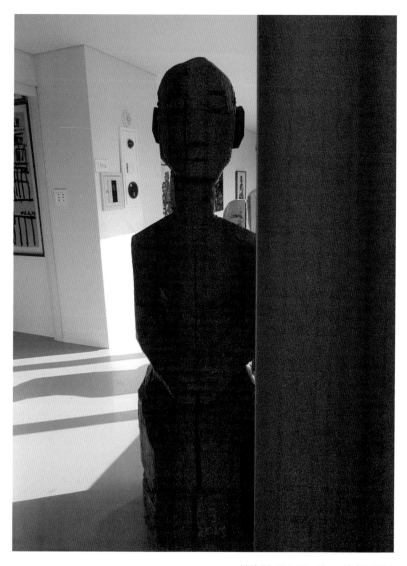

붓다 B3 173×51×40cm 삼나무 2015

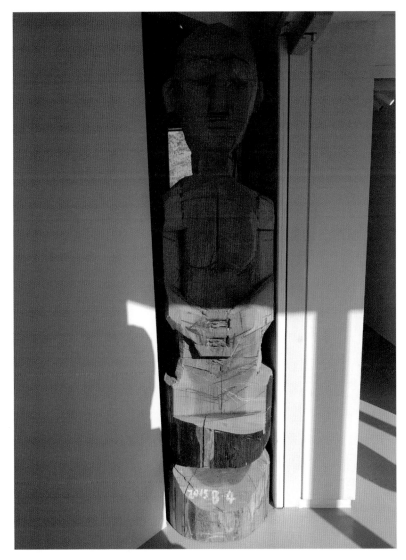

붓다 B4 206×49.5×45.5cm 삼나무 2015

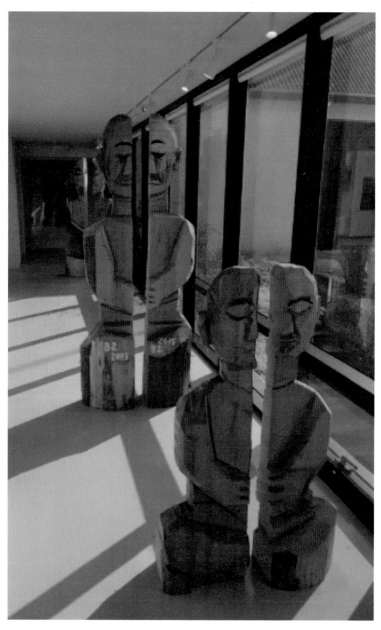

붓다 B1 191×91×29cm 2pcs 삼나무 2015
붓다 B2 191×72×27cm 2pcs 삼나무 2015

독도, 동도에서 본 서도 390x480cm Acrylic on cotton(2P), 2002
서 아카이브

바디에 외보이 있는 독도 풍경의 거대한 대작이 한쪽 벽면을
가득 채우고 있었다. 그 웅장함에서 오는 카타르시스가 전신을 흘
러내렸다.

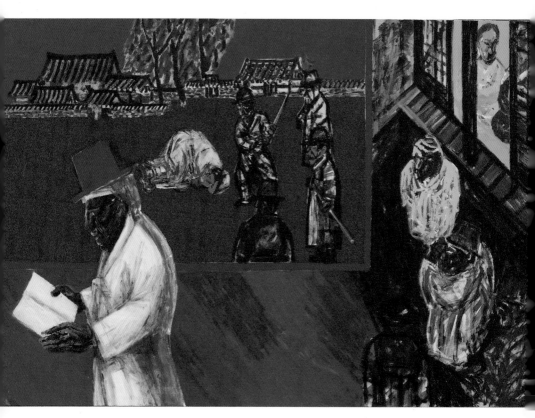

계유년 330×500cm 아크릴 캔버스 2009
서 아카이브

얼굴과 도시풍경, 강원도 태백의 탄광, 독도의 풍경화와 역사화로 구성된 전시 관람을 마치고 나니 다리가 뻐근했다. 전시실 카페에서 아메리카노를 마시며 고희를 넘어선 그의 평생예술을 사유하자니 가슴이 무지근해졌다. 관람을 마치고 나와 유민구와 함께 짜장면으로 식사하고 돌아왔다.

여주미술관의 《만첩산중 서용선 회화》 전시는 몇 번째 획을 그은 것일까. 일상생활이 예술이라는 그의 말 한마디가 머리를 스쳤다. 며칠 후 그의 그림이 보고 싶어 아내와 함께 봄나들이로 여주미술관에 가서 관람하였다.

나는 그림에 대한 지식이 없다. 전시실 작품 앞에서 느껴지는 느낌의 감상을 할 뿐이다. 작가의 작품을 보며 색감, 선, 형상, 작품재료, 표정을 보며 작가의 붓질 동선을 상상하고 선의 구성을 따져보고 형상의 미를 찾으며 색상의 조화를 관찰하고 작가의 생각과 의도를 헤아리고 아름다움과 추함을 분별해보는 식이다. 그림의 이미지는 눈앞에 보이니 그림을 통해서 작가의 내면세계를 이미지로 끌어내는 사유를 한다.

4. 갤러리 JJ 개인전
―《서용선의 생각-가루개 프로젝트》
2021년 3월 12일~4월 24일

양평 가루개 마을의 붉은 벽돌로 건축한 오래된 단층 양옥집을 매입하여 재건축하기 전에 서용선은 작업을 하여 양옥집 외부와 내부가 온통 작품으로 변모하였다.

작업 기간 중에 서용선은 나에게 양옥집 밖에서 들려오는 소리의 느낌을 단소로 즉흥연주하며 표현해 달라는 부탁을 하여 참으로 당혹스러웠다.

외부에서 실내로 전해져 오는 소리는 자동차 소리와 이름 모를 새 소리만 가끔씩 들렸다. 나름대로 음률에 신경 쓰지 않고 옥타브를 오르락내리락 하며 낮고 높은 음들을 즉흥으로 연주한 후에 청성곡淸聲曲으로 연주를 마쳤다.

차후 방문했을 때는 친구 김대형이 가족과 함께 동참하여 가루개 마을 기타 합주단이 연주하는 것을 들으며 행복한 시간을 갖기도 했다.

진행되어가는 서용선의 작업은 낙서 같은 느낌을 주었으나, 외부의 붉은 벽돌에 절도 있게 빼곡히 적혀있는 낙서는 나름대로 의미가 느껴지며 무수히 많은 이름들이 도시의 군중 같기도 하였고 마을의 정겨운 이웃들의 모습과 다정한 벗들의 모습 같기도 하

였다.

실내에는 이젤에 얹어놓은 작품도 몇 점 보였다. 모든 벽은 뜯겨나가다 남아 있는 도배지가 얼룩덜룩 붙어있고 무수히 많은 글씨와 함께 종이와 은박지로 만든 형상들도 붙어 있었다.

방문한 사람들에게 아무 말이나 벽에 적으라며 붓을 건네주기도 하였다. 작품을 하면서 더불어 호흡하고자 하는 서용선의 면모가 보기 좋았다.

작품 사진에 작품 내용을 문자로 이야기하고 있으니, 작품 사진을 보며 서용선 내면의 탐구 여행하기를 권하니, 사진 속의 작품을 꼼꼼히 살펴가다 보면 낯익은 이름도 나오고, 학창 시절 공부했던 내용도 만나 추억에 빠져보기도 할 테니 즐겁고 행복한 시간이 되지 않겠는가.

2020년 11월 5일

2020년 11월 5일

2020년 11월 5일

2020년 11월 5일

2020년 11월 5일

5. 예술의 전당 한가람미술관
―《그림의 탄생》
2022년 10월 1일~10월 8일

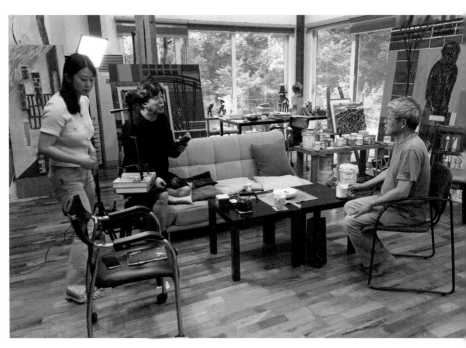

인터뷰 2022년 9월 11일

 아이프앤코 대표 김윤섭, 호리아트스페이스 대표 김나리, 공동기획, 12인의 합동 초대전시였다. 그의 작업실에 방문했을 때 김윤섭과 김나리 대표가 서용선을 인터뷰하러 왔었다. 당시 인터뷰 장면과 작업실 전경을 사진에 담았다.10월 1일에 예술의 전당 한가람미술관에서 12인 합동 기획전시를 한다고 하였다.

자화상 480×748.5cm(3P)

하늘 높은 가을 햇볕을 받으며 10월 3일에 예술의 전당으로 갔다. 안내대에서 인터뷰 때 만났던 김나리 대표가 반가워하며 초대권을 주었다. 고맙고 감사했다.

전시실로 입장해 그의 작품 코너로 가니 자화상으로 구성된 480×748.5cm(3pcs)의 초대형 작품이 웅장하였다. 처음 보는 그의 웅장한 작품에서 무한한 에너지가 뿜어져 나왔다.

하나의 얼굴만 그려진 자화상에 대한 필자의 고정관념이 4개의 얼굴로 구성된 자화상을 보며 무너져 내렸다. 그 옆면에는 빌딩과 여러 개 겹쳐 세워놓은 사다리 앞의 자화상 작품이 강렬한 색감을 발산하고 왼편과 오른편으로는 목재로 조각한 사람 작품이 세워져 있었다.

이어서 11인의 작가 작품을 둘러보고 로비로 나오니 한쪽 구석에 위치한 모니터에서 초대된 작가들의 예술관을 인터뷰한 영상이 있어서 보고 나왔다.

높아진 파란 하늘에 아름다운 구름이 흐르고 있었다. 하늘을 올려다보며 그를 생각하니 칸칸을 이어달고 달리는 전동차처럼 그의 자화상들이 푸른 하늘에서 달리고 있었다. 3회에 길쳐 그의 작품을 보았다.

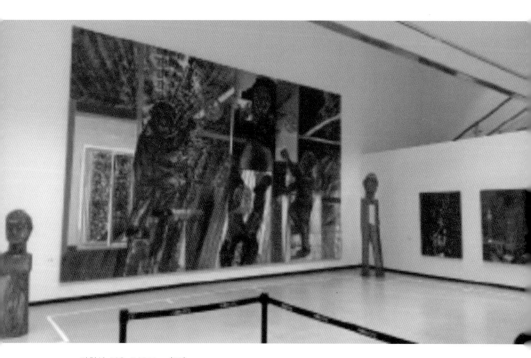

자화상 480×748.5cm(3P)

6. 아트선재센터
— 《서용선: 내 이름은 빨강》
2023년 7월 15일~10월 22일

아트선재센터

8월의 뜨거운 열기를 가라앉혀주는 비를 맞으며 아트선재센터에 갔다.

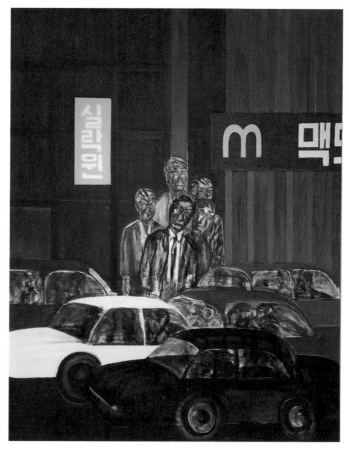

도심 캔버스에 유채 260×200cm 1997-2000 (P148)

도심 작품을 보니 자동차들이 달리는 도로 건너편 청색 격자창 노란 바탕에 하얀 글씨로 실낙원이라 적혀있었다. 중앙의 도시인들 우측에는 빨강 바탕에 노란색 맥도날드 로고가 있다. 일에 쫓겨 낙

원을 상실한 표정 없는 도시인의 무표정한 모습에서, 도로를 달리는 자동차군의 행렬에서, 자본주의 상징 맥도날드 로고에서 자본에 매몰되어가는 도시인의 비애가 느껴졌다. 도시에서 아웃사이더로 자연스럽게 밀려나는 휴머니스트의 발걸음이 도시에서 멀어져가는 소리로 들을 수밖에 없는 것을 당연시해야만 하는 것인가.

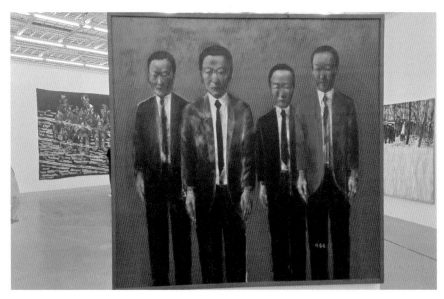

정치인 캔버스에 유채 90×100cm 1984, 1986 (P178)

붉은 바탕에 그린 네 명의 남자가 보였다. 모두가 붉은 얼굴로 무언가를 바라보는 메시운 눈초리의 사나운 표정이 느껴진다. 어떠한 생각들을 하는지 모두가 심각한 표정이다. 국민을 위한 생각인지 자신의 영달을 모색하는 것인지 알 수가 없다. 정치는 군림인가 국민을 떠받드는 시중인가.

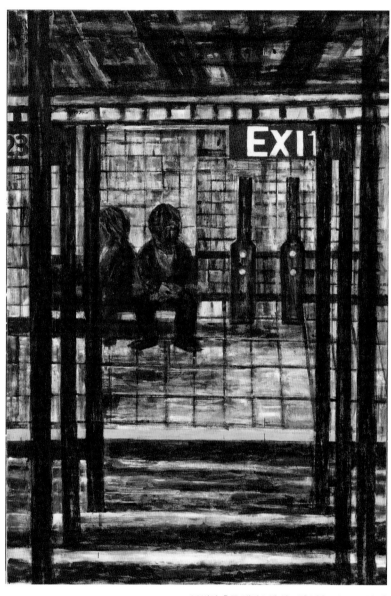

23번가 출구 캔버스에 아크릴 200×135cm 2010
서 아카이브

23번가 출구는 뉴욕 지하철 정거장 모습이다. 의자에 앉아있는 여성과 남성 좌측 위에는 출구의 기호가 붙어있다. 우리는 타성에 젖어 출구를 드나든다.

출구는 또 다른 세계로 들어가는 문이다. 갈색의 어두운 색조가 주를 이루고 있어 음울한 느낌을 자아내었다. 지하세계의 정서를 그렇게 표현한 것일까? 출구를 통한 다른 세계의 색채는 어떠한 것인지 나름대로 상상하며 서 있는 기둥들과 격자무늬의 벽과 바닥은 교도소 감옥을 연상하게 하였다.

2층 전시실로 올라가니 서용선은 내방객을 맞이하여 대화하고 있었고 거대한 작품 빨간 눈의 자화상이 유리액자에 끼워져 입간판처럼 수직으로 세워져 있었다.

굵은 선으로 죽죽 그려진 시원스런 붓질이 느껴지는데 얼굴은 어두운 표정의 성난 범죄자처럼 느껴졌다. 붉게 물든 두 눈은 피에 굶주린 야수의 본능이 깨어난 것 같았다.

분출되지 않고 은밀히 숨겨놓은 자본주의에 대해 분노하는 서용선 내면의 얼굴일까? 잠시 생각해 보았다.

시리즈로 이어지는 자화상 작품들은 모두 표정 없이 경직된 모습이었다. 표정이 돌아와 살아 숨 쉬는 얼굴의 근육을 꿈틀대며 웃는, 서용선의 자화상을 보고 싶다.

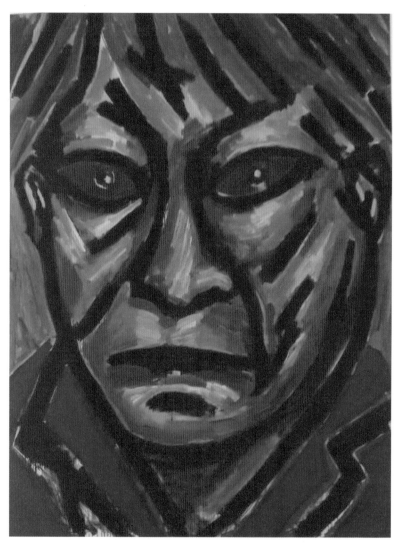

빨간 눈의 자화상 캔버스에 아크릴릭 259×194cm 2009 (P165)

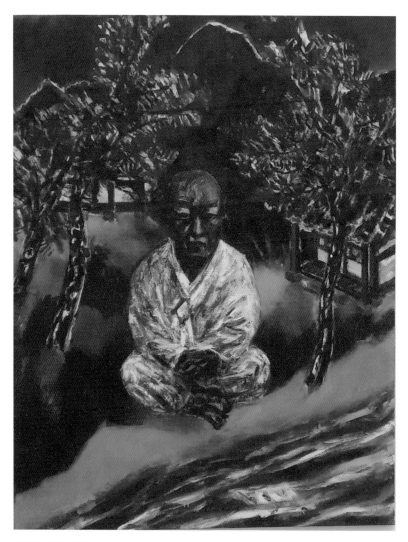

매월당 캔버스에 아크릴릭 172×140cm 2010 (P174)

전시실 우측으로 방향을 잡아 매월당 김시습을 본다.

별채로 보이는 두 한옥 건물 앞에 청청한 소나무가 서 있고 중앙에는 백의의 한복을 입고 두 손 모아 가부좌한 매월당의 초상이 그려져 있다. 학자이며 승려인 매월당은 수양대군의 왕위찬탈 음모로 일으킨 정변, 계유정란에 반대하여 속세를 등지고 세상을 떠돌았다.

단종복위 계획의 발각으로 세조에 의해 처형된 사육신의 시신을 수습하여 동학사에서 제를 올려주었다.

표정 없이 정면을 응시하고 있는 두 눈은 관조하며 사유의 삼매에 젖어있는 모습이다. 별채에서 저리 앉아있는 모습을 보여주는 그림이다.

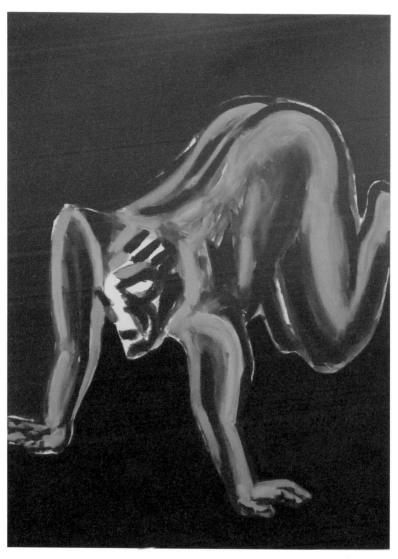

개사람 캔버스에 아크릴릭 163×130cm 2008 (P177)

개사람은 화폭 중앙을 중심으로 상단은 붉은색, 하단은 감청색 바탕에 우측에서 좌측 대각선 방향으로 개의 자세를 하고 있는 붉은색 사람이 그려져 있다. 목 뒤로부터 바닥에 무릎을 대고 있는 발뒤꿈치까지 녹색과 진노랑의 색채가 땅을 짚고 있는 양팔과 함께 굵은 선으로 흘렀다.

눈동자 없는 하얀 흰자위 눈의 형상은 무엇인가를 도발하려는 사나운 느낌이었다. 부정적인 현실에 맞서고자 하는 특이한 제목의 작품이라 아무 생각 없이 멍하니 바라보고 있다가 문득 태극기의 태극 문양이 떠올랐다.

개사람은 적색과 청색으로 원을 이루고 있는 태극의 경계선에 위치해 있었다. 한반도의 분단현실을 개사람으로 비유한 것으로 생각했다.

무언가를 도발하려는 것 같은 표정과 자세는 분단을 끝내고 통일을 이루고자 하는 의지로 느껴졌다. 거대한 부정적인 현실을 맞서고자 하는 서용선 자신을 비유한 형상으로도 보였다.

그러한 현실을 넘어서고자 열정적으로 캔버스에 붓질을 하며 평생의 세월을 보내고 있다고 생각했다. 끊임없이 부정적인 현실에 맞서는 서용선의 열정이 세상을 아름답게 만들어 갈 것이다.

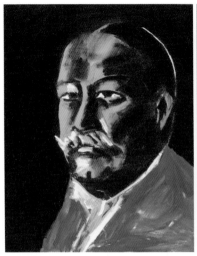 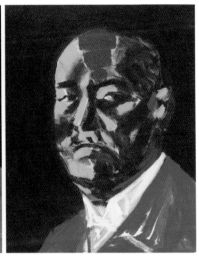

윌리엄 하워드 태프트 2009, 2012 (P188) 가쓰라 다로 2009, 2012 (P188)
캔버스에 아크릴릭 91×72.5cm 서 아카이브 캔버스에 아크릴릭 9172.5cm 서 아카이브

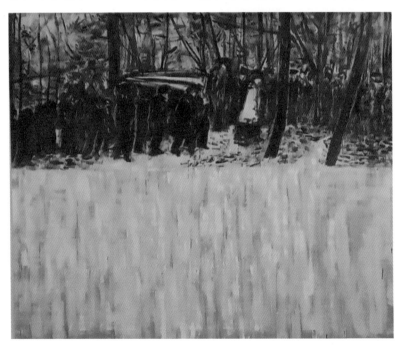

사가모어 힐 캔버스에 아크릴릭 190.3×136.7cm 2019 (P186)

구한말의 한일합방을 용인한 가쓰라-테프트 밀약과 한국동란
에 관여한 루즈벨트의 사가모어힐 자택의 루즈벨트 장례모습, 한
국동란의 피난민과 이름 없는 많은 죽음들, 60년대 산업화 시대로
진입하며 산업의 꽃으로 불렸던 석탄 생산지인 철암의 낙후된 모
습과 순흥으로 유배된 금성대군이 단종복위 모의에 관련되어 죽계
천에서 학살된 순흥 사람들의 피가 10리를 흘러 멈춘 곳은 피끝 마
을이라는 이름이 생겼다. 서사의 역사적 사건들이 무수히 많은 이
야기가 전시장에 가득하였고 서용선의 자화상 시리즈는 두 눈을

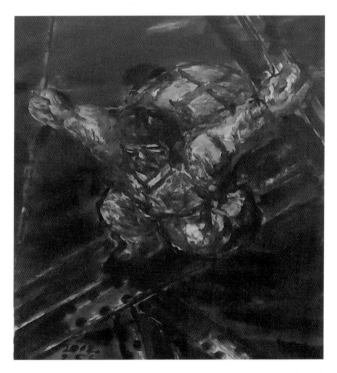

피난민 닥종이에 아크릴릭 96×62.5cm 2012 (P198)

이름 없는 죽음들 캔버스에 아크릴릭 130×162cm 2010 (P200)

철암 캔버스에 아크릴릭 259×255cm 2004 (P204)

부릅뜨고 전시실을 지키고 있었다.

2023년 9월 22일 경기도관광공사에서 제공한 관광버스에 올라 서용선과 함께 DMZ 오픈 페스티벌에 다녀와서 아트선재센터 3층의 전시실로 서용선과 함께 올라갔다.

지난 7월 15일 오프닝 한 전시는 2층까지였고 9월 15일에 3층까지 전시되어, 관람을 못했던 차에 오픈 페스티벌에 다녀와서 관람하게 되었다.

전시실 중앙에는 부처의 제자 입체작품이 둥그렇게 서 있었다. 두 제자는 위아래로 잘린 두 개의 조각은 깨달음을 향하는 수행의 고통을 의미하는 것일까? 아니면 깨달음을 얻어 공空의 세계와 동화되는 것을 의미하는 것일까?

다른 세명의 제자는 모두가 눈꺼풀이 덮혀있어 조는 것 같기도 하고 자신을 잊은 채 선정삼매에 든 모습같기도 하다. 한참바라보며 사유하니 세속을 떠나있는 평화로움의 무아가 내게로 왔다.

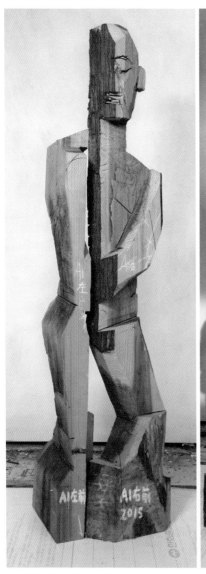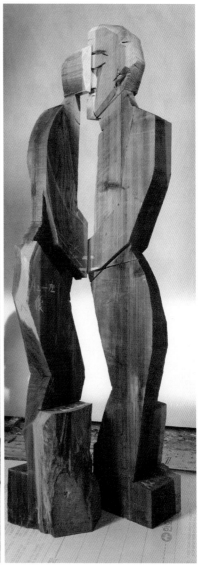

부처의 제자 A1 삼나무 213×46×16cm(L)　부처의 제자 A2 삼나무 67×75.5×42cm(L)
256×41×42cm(R) 2015 (P246) 서 아카이브　267×49×34cm(R) 2015 (P246) 서 아카이브

부처의 제자 A3
삼나무 268×40×57cm
2015 (P247)

부처의 제자 A4
삼나무 263×47
5×53cm 2015 (P247)

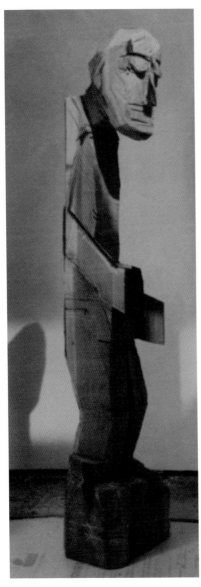

부처의 제자 A4
삼나무 263×47.5×53cm
2015 (P247)

멀찍이 세워져 있는 그림 그리는 사람은 삐에로 분장 같은 머리에 가늘게 흘러내린 몸매와 치켜든 팔로 페인팅 나이프를 45도 각도로 들고 있었다. 목에서부터 어깨까지 마름모무늬의 철망을 네 마리의 물고기 모양으로 잘라 붙박아 놓았다. 살기 위해 그림을 그린다는 서용선의 이야기가 상기되며 살기 위해 먹는 물고기를 이리 표현했나 싶었다.

사람 입체작품은 두상에 검은색의 굵은 선으로 이목구비가 표현되었고 두상에서 뻗어 나와 구부린 사각의 팔에는 굵은 마름모무늬의 검정 선이 그려져 있었다. 둥근 얼굴에는 커다랗게 두 눈을 그렸다. 두 눈에 촛점 맞춰 한참 보고 있자니 사람도 나를 노

려보고 있다. 눈眼싸움하다 보니 번뇌로 가득한 모습이었다. 번뇌와 싸우는구나, 팔의 굵은 선은 인드라망 그물 같았다. 나와 세계는 서로 연결되어 있는 일체이며 나我 아닌 세상 없고 세상 없는 내가 있을 수 없는 것이다. 연결된 선을 타고 부메랑처럼 되돌아오는 것이다.

인드라망에 꿰어진 수많은 구슬이 서로의 모든 것을 비춰서 보여주고 있듯이 모두가 연기법緣起法으로 연결되어 있다는 것을 서용선은 말하고 싶었다고 생각하였다.

사람 01 나무에 아크릴릭 49×35×81cm
2015 (P250)

그림 그리는 사람 폐목재, 나이프에 아크릴릭
134×30×14cm 1999, 2000 (P252)

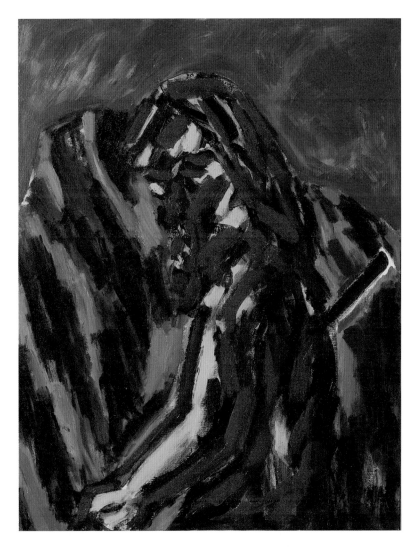

이동-마고사람 캔버스에 아크릴릭 116.5×91cm 2010 (P230)
서 아카이브

이동-마고사람은 푸른 하늘과 산을 배경으로 하여 붉은색의 굵은 선으로 그린 할머니 형상의 사람이었다.

머리에는 굵은 선 사이에 노란색으로 굵게 터치하였고 팔에는 굵은 선이 흘러내렸다. 우리의 마고할미 신화에서 다섯 가지 맛(신맛, 쓴맛, 단맛, 매운맛, 짠맛)에 타락되어 마고 성을 떠나는 사람이다.

작품 지리산 오도재에서는 지리산 그림으로 마고신화, 김시습, 동학, 빨치산, 단종에 이르기까지 비운의 역사적 사건을 간직한 지리산과 중국 만주지방에 있는 옛 고구려의 첫 수도인 흘승골성紇升骨城을 묵묵히 표현하였다. 관람을 마치고 서용선과 함께 인근 카페에서 휴식하며 차 한잔하고 돌아왔다.

지리산 오도재에서 캔버스에 아크릴릭 91×116.5cm 2011 (P240)

흘승골성紇升骨城 캔버스에 아크릴릭 218×291cm 2020 (P244)
서 아카이브

7. DMZ 전시: 체크포인트
— 캠프그리브스 체육관

2023년 9월 22일

2023년 9월 22일 오전 9시 10분에 선재아트센터 앞에서 DMZ 오픈 페스티벌 행사에 전시된 서용선의 작품을 관람하기 위해 경기도관광공사에서 제공한 관광버스에 서용선과 함께 탑승하여 출발하였다. 경기도관광공사에서 제공한 에코백에는 행사내용을 소개한 작은 책자와 0.5L 페트물병과 주전부리가 들어있었다.

2023년 9월 22일

자유로를 달려서 3회의 검문을 마치고 통일대교를 건너 자유의 마을을 지나 도라산을 구불구불 올라서 전망대에 도착했다. 전망대 망원경으로 북녘을 바라다보았다. 개성공단과 북한의 폭파로 파괴된 개성 연락사무소와 기정동 선전마을이 손에 잡힐 듯이 보였다. 버스에서 관광객 차량을 검문하는 검문소의 헌병 모습을 드로잉했던 서용선이 이번에도 도라산 전망대 망원경 옆에서 북녘 산하를 드로잉하였다. 어떠한 환경 속에서도 예술에 천착하는 서용선의 깨어있는 예술에 대한 열정을 거듭 확인하는 자리였다.

도라산 전망대에서 내려와 미군 기지였던 캠프그리브스에 갔다. 경기도 파주시 군내면 민간인 통제구역 안에 위치한 캠프그리브스는 1953년 정전협정 이후 미군 제2 보병사단, 101공수 506연대가 50년간 사용하던 부대시설이 남아있다. 2004년 주한미군 철수 후 2007년 한국 정부에 반환되었다. 20세기 미군의 건축양식과 생활상을 엿볼 수 있는 미군 특유의 반원형 막사 5채가 보존되어 있다.

캠프그리브스 중대본부 사무실 2023년 9월 22일

캠프그리브스 상황실 비상전화기 2023년 9월 22일

캠프그리브스 화장실 2023년 9월 22일

캠프그리브스 세면실 2023년 9월 22일

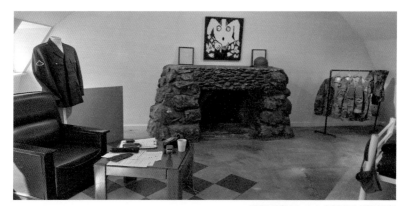

캠프그리브스 숙소 2023년 9월 22일

캠프그리브스 숙소 2023년 9월 22일

오랜 세월로 낡은 내무반 에서 서용선이 통화하고 있다.
캠프그리브스 내무반 2023년 9월 22일

248

캠프그리브스 내에 있는 체육관 메인공간에 서용선의 회화작품 뉴스와 사건 1977, 1998, 캔버스에 아크릴, 250×600cm(3P), 시선, 2005, 리넨, 아크릴, 500×480cm(2P) 두 점이 설치되어 있었다. 거대하고 웅장한 작품에 압도되어 숨이 멎을 것만 같았다. 마음을 가다듬고 바라보니 분단의 섹터 한반도의 허리에서 숨 막히는 긴장의 무한대 세월이 느껴졌다.

야전공병으로 군복무하며 도라산 공사현장에서 공사에 임하며 분단의 현실에 마음 아파했던 당시의 느낌이 다시 마음으로 파고들었다. 한국동란 때 미군이 쓰던 낡은 군용트럭에 올라앉아 공사장으로 구불구불 올라가며 보았던 진달래꽃이 도라산을 뒤덮고 피어있던 풍경은 너무도 아름답고 황홀하였다. 이토록 아름다운 금수강산에 화약연기 잔재들이 존재하는 현실에 그 안타깝고 슬프고 아팠던 마음이 되살아났다.

공사가 진행 중이던 1976년 8월 18일에 판문점에서 미루나무 가지치기 작업하던 미군이 북한군의 도끼만행으로 목숨을 잃는 사건이 발발하여 데프콘 3의 비상경계령으로 어둠 내린 저녁 무렵 부랴부랴 자대로 철수하는 길가에는 완전군장의 보병들이 5m간격으로 북쪽을 향해 늘어서 있었다. 진격명령이 하달되면 북으로 진격한다는 전쟁발발 직전까지 갔었다. 그 도라산을 올라 전망대에서 북녘의 개성을 보았다.

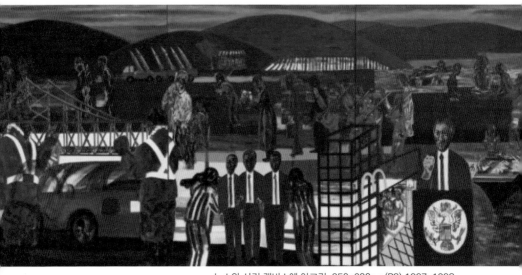

뉴스와 사건 캔버스에 아크릴, 250×600cm(P3) 1997, 1998
2023년 9월 22일

　　뉴스와 사건 작품을 꼼꼼히 들여다본다. 화면을 여러 개로 분
할하여 드러난 형상들은 너무도 많은 이야기를 담고 있었다.

　　비무장지대를 경계로 하여 북녘과 남녘의 현실을 서용선은 형
상으로 보여주며 많은 이야기를 세 폭의 캔버스에 그렸다.

　　왼편으로부터 철교를 사이에 두고 어딘가 가고 있는 북녘의
주민들과 소총을 을러멘 북한군의 행진, 밭에서 일하는 농민 너머
로 보이는 산과 푸른 바다, 45도 각도로 트럭에 실려 있는 6기의
미사일, 남녘은 자동차를 검문하는 4명의 헌병과 푸른 양복을 입
은 세 사람의 맞은편 좌우측에서 무언가를 질문하는 것 같은 그림
은 기자가 인터뷰를 요청하고 있는 것으로 이해했다.

우측으로 자리를 옮겨보니 세 개의 정사각형이 고층을 이루고 있는 빌딩에 맥도날드의 노란색 로고가 그려져 있고 끝머리 화폭에는 원안에 미국의 로고가 그려진 연설대에서 불끈 쥔 주먹을 들어 올려 연설하는 파란 양복의 사람이 보였다. 아마도 미국 대통령이나 국방과 관계된 관료라고 생각했다. 그 뒤로는 푸른 바다에 거대한 항공모함이 위풍당당하게 떠 있다.

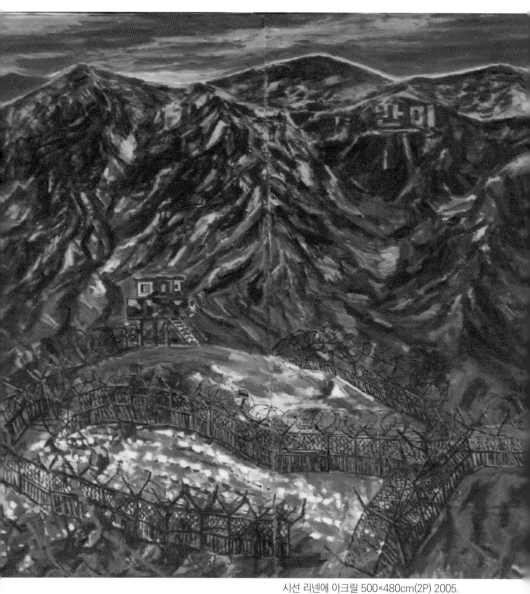

시선 리넨에 아크릴 500×480cm(2P) 2005.
2023년 9월 22일

시선 작품을 보니 첩첩산중 비무장지대에 2중 철조망이 보이고 그 너머에는 북한의 경계초소와 멀리 보이는 북녘의 산 위에는 반미라고 쓰인 하얀 글씨의 간판이 보였다.

남·북의 지대에는 경계병의 모습도 보이지 않았다. 깊은 산 속의 괴괴한 정적만 감돌고 있었다.

평화의 고요가 보이는데 현실과 괴리된 분단의 현장은 고요가 폭풍전야처럼 두렵기만 하다. 예측할 수 없는 북한의 느닷없는 도발이 얼마나 많았던가.

서용선이 보여주는 저 높은 산들의 산줄기가 한민족의 끈질긴 힘줄이 아니던가. 허리 끊어진 한반도의 힘줄이 이어지는 그날이 어서 오기를 기원하였다.

작품 보기를 끝내고 저만치 바라보니 서용선은 체육관 벽에 기대어 시상 떠올라 적는 시인처럼, 체육관 안의 정경을 드로잉하고 있었다. 체육관에서 나와 미군의 주거시설 이었던 반원형 막사를 둘러보고 자유공원으로 이동하여 점심 후 자유 시간을 갖고 오후 2시에 귀갓길에 올랐다.

캠프그리브스 체육관 정경을
드로잉하는 화백 서용선
2023년 9월 22일

캠프그리브스 체육관 정경 2023년 9월 22일

8. 상암동 문화비축기지
— 암태도 소작쟁의 벽화 연계전시

2023년 11월 16일 오전 9시 30분에 집 앞에서 서용선의 승용차로 빗속을 달려 상암동 문화 비축기지에 작품 설치하러 갔다. 암태도 소작쟁의 벽화와 연계하여 전시되는 작품이다.

문화비축기지에 도착하여 사무실에 들어서니 큐레이터 최윤정과 관계자들이 반갑게 맞이하였다. 회의실에서 차 마시며 작품설치 진행에 대한 회의를 마치고 에코카에 함께 올라 T6 문화아카이브관의 작품설치 현장에 갔다.

T5 이야기관에서는 서용선이 작품배치와 높낮이를 주문하는 대로, 작품설치업체 직원들의 조심스러운 손놀림으로 하나둘 작품을 설치하였다.

1층 영상관에는 360도 조사되는 웅장한 동영상과 음악으로 암태도 소작쟁의 벽화가 생생하게 살아났다. 일제치하의 식민지시절에 지주와 벌린 소작료 투쟁에서 승리한 암태도 농민들의 역사적인 소작쟁의 사건이 눈앞에서 감동 깊은 영상으로 펼쳐졌다.

큐레이터 최윤정의 승용차로 영상작가와 함께 밖으로 나와 점심

먹는 자리에서 영상에 대해 의견을 나누었다. 식사를 마치고 현장으로 돌아와 오후 5시 무렵에 작품설치를 마치고 T6 문화아카이브관 카페로 가서 서용선은 자신을 찾아온 작가를 만나 차 마시며 대화하고 나는 멀찍이 앉아 나름대로의 볼일을 보았다.

1시간 후 문화비축기지에서 나와 서용선과 정릉 2동의 공청으로 가서 산신제 때 올린 소머리고기를 유광운이 썰어 넣고 만든 소머리국에 박서균이 사 온 햇반을 넣은 소머리국밥으로 저녁 먹고 나와 카페에서 차 마시며 대화를 나누고 헤어져 돌아왔다.

전시실의 작품설치 현장 사진을 여기에 수록한다.

T6 문화아카이브 작품설치 준비작업 2023년 11월 16일

물론 이제 이런 생각은
처음에 제가 어떤
그림을 그리거나

T5 2층 이야기관 〈암태도 이야기〉 단채널 영상 2023년 11월 23일

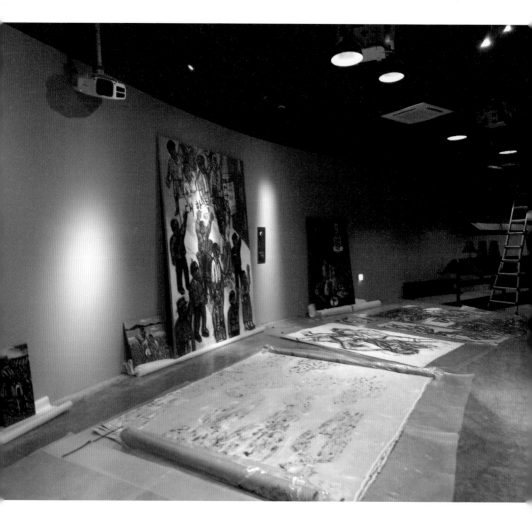

T5 2층 이야기관 2023년 11월 16일

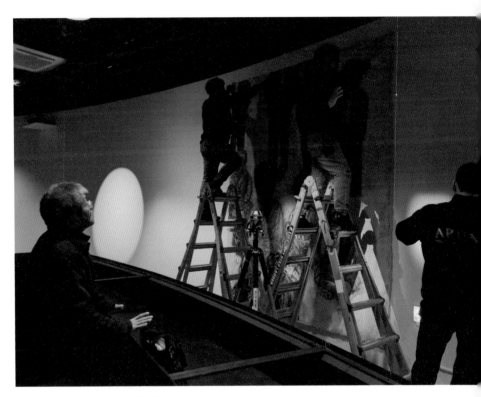

T5 2층 이야기관 2023년 11월 16일

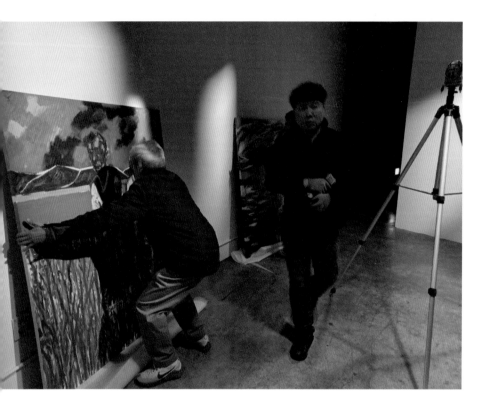

T5 2층 이야기관 2023년 11월 16일

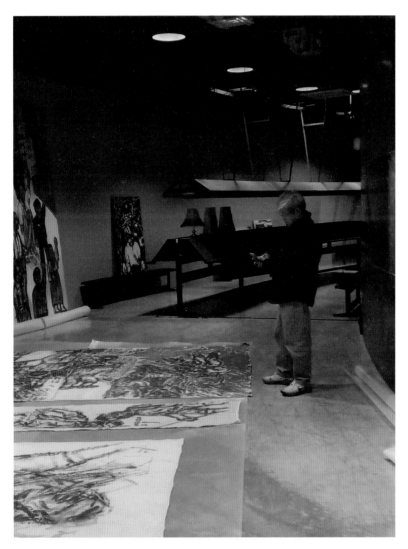

T5 2층 이야기관 2023년 11월 16일

T5 1층 영상미디어관 암태도 농협 창고 벽화 영상 2023년 11월 23일

T5 1층 영상미디어관 암태도 농협 창고 벽화 영상 2023년 11월 23일

동학농민운동 480×748.5cm Acrylic on canvas 2016
2023년 11월 23일

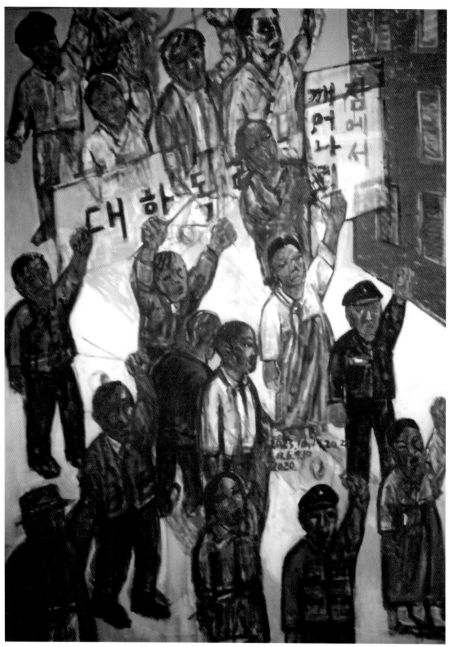

3.1운동 129×218.4cm Acrylic on canvas 2023
2023년 11월 23일

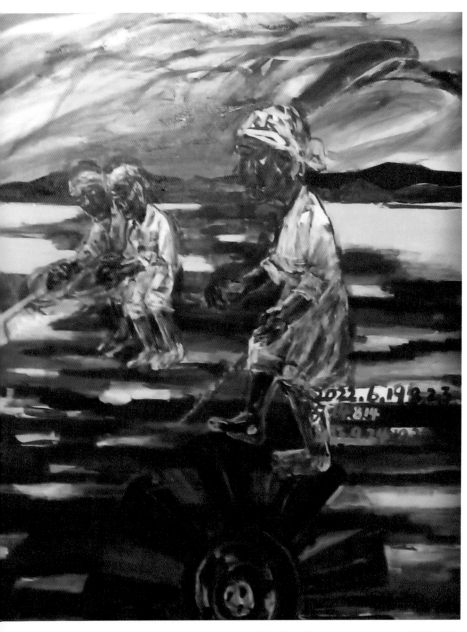

소금 생산 162×130cm Acrylic on canvas 2022, 2023
2023년 11월 23일

동학, 승천 200×150cm Acrylic on canvas 2008
2023년 11월 23일

소리 137×94cm Acrylic on canvas 2006
2023년 11월 23일

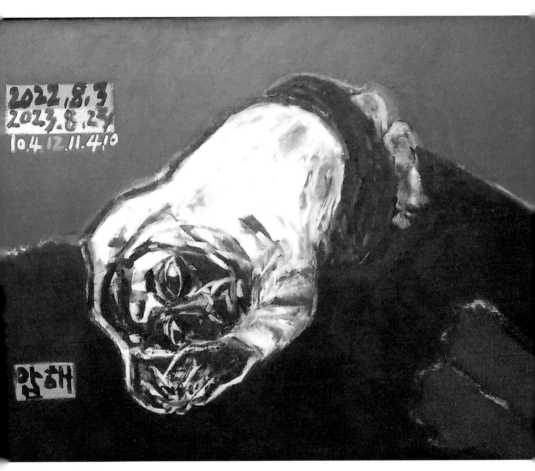

하늘 2 91×116cm Acrylic on canvas 2022, 2023
2023년 11월 23일

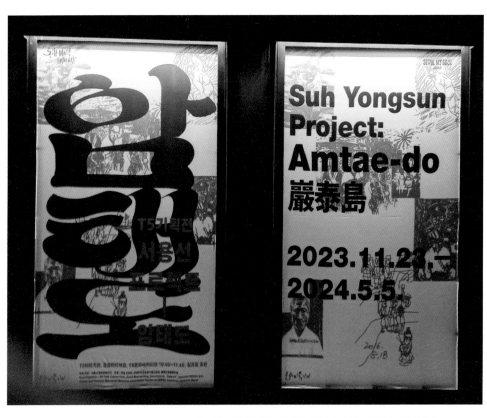

T5 2층 이야기관 〈암태도 이야기〉 전시 포스터 2023년 11월 23일

제5부

1. 서용선을 사유思惟하다

서용선이 서울대학교 미술대학 재학시절에 가난과 사투하며 명륜동에 위치한 명륜극장에서 서용선이 간판 그리는 아르바이트를 한다는 소식을 다른 벗으로부터 듣고, 어느 날 명륜극장 건물 뒤로 돌아가 간판 그리는 천정 높은 작업장을 보았다. 사람 키보다 큰 화폭에는 그리다 멈춘 배우의 미완성 얼굴이 보였고 사다리가 세워져있었다. 많은 베니어판이 벽에 기대어있고, 작업대 위에는 몇 자루의 페인트 붓과 여러 가지 색상의 페인트 통이 바닥에 있었다. 내가 갔던 날이 일요일이었는지 아니면 점심시간이었는지 작업장은 아무도 없는 고요함만이 있었다. 물론 그를 만나지 못하고 돌아왔다.

그 후 서용선이 서울대학교 미술대학 서양화과 강사로 출강할 때인 1983년에 돈암동에 위치한 화실에 들렀다. 그때 여동생 서명자는 홍익대학교 디자인학과를 졸업하고 만든 화실이라고 하였다. 그곳에서 서용선은 대작의 소나무 그림 두 점을 보여주었다. 처음으로 보는 그의 진정한 작품이었다. 세밀하게 표현된 소나무 표피와 섬세한 표현의 솔잎 그림에 소름 돋는 감동으로 환희의 전류가 전신으로 흘렀다. 그동안 가난을 이겨내며 고군분투한 그의 노력이 눈물겨운 감동을 내게 주었다.

이후 미아리고개 입구에다 입시생 화실을 마련하였을 때, 그가 구입한 목재로 돈암동 한옥 집에서 의자를 만들어주었는데, 아교풀 없이 짜 맞추어 견고하지 못해 얼마 후에 망가졌다는 말을 듣고는 많이 미안하였다. 당시에 그가 바지 맞춰 입으라고 양복기지를 답례로 선물하였으나, 기장이 짧아 장롱에 보관해 오다가 어떻게 분실되었는지 알 수가 없다. 그에게 돌려줄 생각도 하였으나 민망해할까 저어되어 그리하지 못했다.

2022년 6월 23일에 목포 암태도 섬에서 일제 강점기에 최초로 성공한 소작쟁의의 역사적 사건의 벽화 작업준비를 한다하여 암태도로 달려갔다. 작업준비 하는 그를 도우며 숙소에서 서용선과 처음으로 하룻밤을 지내고 그의 차로 전북도립미술관으로 함께 가서 《장 마리 해슬리-소호 너머 소호》전 개막행사에 참여했다. 서용선은 많은 작가들 앞에서 작가와의 인연을 이야기하였다. 뒤풀이로 인근 식당에서 많은 작가들과 저녁식사를 하고 서울로 올라오며 감동받았던 예전의 소나무 작품을 회자하는데, 그는 1982년도에 아버지께서 돌아가셨을 때 도움주신 동료작가인 이영석 교수에게 그중의 한 점을 감사의 선물로 드렸다고 하였다.

그가 모교 조교수시절 기어되는 것은, 돈암동 집에서 만난 그에게 신장에 이상이 있어 조심하며 생활한다는 말을 듣고는 너무도 마음이 아팠다. 이때 그는 부인과 헤어져있다는 괴로운 심사

의 말과 함께 매우 힘들어 하는 그에게 위로의 말을 찾을 수 없었다. 서용선과 만남이 있은 몇 개월 후에 나는 인천으로 이주하여 생활하다가 1986년 정릉마을로 돌아왔다. 2010년에 단절되었던 친구를 40여년 만에 정릉 거리에서 만나 친구들 소식을 들으니 서용선은 양평 문호리로 이주했다고 하였다.

서용선은 인생의 목적을 둔 예술세계로 뛰어들어 그림에 몰입했고 나는 풍파가 잦아든 60세의 늦은 나이에 문학세계로 뛰어들어 시를 쓰기 시작했다. 예술의 장르는 서로가 달라도 기저에 흐르고 있는 맥은 같으니, 어찌 아름다운 사이가 아니겠는가. 일상생활을 해가며 가끔 갤러리에 들러 작가들의 그림 관람하러 다니는 것도 서용선의 영향을 받았음이다.

그의 학부시절 어느 날, 함께 인사동에 나가 그의 안내로 많은 갤러리를 순회하며 그림관람하는데 다리가 얼마나 아팠는지 내심 애를 삭이며 태연을 가장하고 다녔다. 그때 그의 걸음걸이는 씩씩했는데 예술에 대한 열정으로 피곤한 것도 잊은 것이 아니었을까.

이를 계기로 그림에 대한 새로운 생각과 눈이 떠져 지금까지 가끔 갤러리 아이쇼핑을 한다. 서용선과 간극의 시절에도 전시소식을 접하면 전시실을 찾아가 그의 손길을 느끼고, 길을 가다 대학로 마로니에 공원의 아르코미술관 외벽에 걸린 현수막에 그의 전시 소식이 반가워 들어가 작품을 보고, 함께 영상제작된 반가운 그의 모습을 되풀이 보기도 하였다. 오랜만에 영상으로나마 보는 그

의 모습이 반갑고, 그의 예술세계가 살아있는 생명체로 발전해가고 있음을 발견하는 기쁨도 느끼며, 그가 성장해 가기를 기원하면서 전시실을 나오기도 하였다.

서용선이 예술의 세계로 들어서서 지금껏 걸어온 길을 사유해 보면 우선 감내하기 힘든 경제적 어려움 속에서 예술을 포기하지 않았다. 다른 길도 모색할 수 있었을 터인데 예술에 대한 애착심으로 모든 난관을 극복해가며 피워올린 예술의 열정이 소멸되지 않게 혼신의 힘을 다했다. 작금에 이르러서는 아름다운 세상을 향하여 질주하는 천리마의 힘찬 말굽소리를 화폭에 그리고 있다.

관람자로서 경외감과 함께 존애하는 마음이 자연스레 우러나는 것은 극기로 일어서서 예술을 지향해 나가는 서용선의 열정이 아름답기 때문이다. 예술의 모든 장르는 살아 숨 쉬는 아름다운 생명체이다. 살아 숨 쉬게 하는 예술작업에는 영육의 방황과 고통이 수반되는 것은 피할 수 없는 작가들의 운명이다. 예술가는 혼신의 힘을 다하여 아름다움의 창조를 이루었을 때 만끽하는 희열이 있어 모든 어려움을 감내하는 것이다.

다양한 장르의 예술가들 작품은 작가 내면의 정신세계가 표출된 자아의 목소리라고 하여도 과언이 아니다.

아름다움을 동반한 작가 침묵의 소리를 들으려고 관람객은 작품을 세심하게 관찰하고 작가의 의도를 더듬어가며 미적 심상을

발견한다. 작가 침묵의 소리가 들려올 때는 시청각의 희열에 감전되어 행복한 감성이 일어난다. 작가의 정신세계는 살아온 내력과 비례하여 온갖 경험이 구축되는 과정에서, 사람으로 살아가는 삶의 요소에서, 자신의 정체성에 대해 의심하고 반문하며 자아를 찾아 방황하기도 한다.

작가의 잠재의식에는 동서양의 모든 철학자들이 똘똘 뭉쳐져 내재되어 있는 것이다. 유소년기를 거쳐 우정과 이성에 눈을 뜨고, 학창시절에 삶의 목표로 고민하며 방황하다 사람의 도리에 눈을 뜨고, 민족과 역사와 사회로 확장된 의식은 정의와 불의를 분별하며, 모순된 행태와 불가항력의 불의에 분노하며, 작가는 자연과 더불어 아름다운 삶을 고민하며 창조한 작품으로 아름다운 세상을 만들어가는 것이라고 할 수 있겠다.

작가의 예민한 관찰력을 동반한 직관의 사유로 창조된 작품은 사람들의 심성을 아름다운 세계로 인도하며 정신적 풍요로움을 더해주는 반면에 역사와 사회에 대한 그릇된 것을 반추하며 묵언의 교훈과 깨우침을 주기도 한다. 거칠고 모난 것을 순화하여 창작된 작가의 아름다운 심성이 녹아든 작품 앞에서 어찌 우리의 심성이 절차탁마하는 아름다움으로 동화되지 않겠는가. 그의 정신세계를 사유하자면 무한히 넓고 깊은 무한 창공과 같아 해탈한 수도승과 같다는 느낌을 인식하게 된다. 무소의 뿔처럼 치달려온 예술에 대한 서용선의 열정이 영원히 살아 숨쉬기를 기원한다.

2. 예술 속의 서용선

인천에서 서울 정릉마을로 복귀한 후 40년의 간극을 지나 양평 문호리 작업장에서 그를 만난 것은 2011년 5월 무렵이었다. 그는 양수역 인근 소머리국밥 갤러리에서 할아텍 회원들과 강원도 태백의 철암그리기(강원도 태백시 철암동) 프로젝트를 진행하는 가운데, 여러 작가들과 합동 전시회를 갖기도 하였다. 검은 머리가 반백 되어 만난 서로가 무심했던 세월을 반추하였다.

이후로 가끔 양평 문호리, 그의 작업실을 방문하기도 하고 소머리국밥 갤러리에 가기도 하였다. 그의 작업실에서 심혈이 녹아든 거대한 작품을 보기도하고 작업 중인 미완성 작품도 볼 수 있었다. 소머리국밥 갤러리에 갔던 날에는 여전히 진행 중인 철암그리기 프로젝트의 실천방안을 논의하는 뜨거운 열기도 느끼고 돌아왔다.

예술의 가시밭길을 달려와 거대한 예술의 점화대에 점화한 서용선은, 한국 현대미술을 이끌고 가는 아방가르드의 혼불로 자리매김하였다.

시대마다 회자되는 모더니즘, 포스트모더니즘, 현실주의, 초현실주의, 표현주의, 사실주의 등의 이데올로기를 고민하고 방황하며 자신의 예술관을 정립하기까지 얼마나 힘들었겠는가.

1982년 동아미술제에서 동아미술상을 수상했다는 것을 이영희

갤러리스트가 출간한 서적 『화가 서용선과의 대화』에 언급된 내용을 반백년 후에 접하고 알게 되었다. 그는 상 받은 사실을 자랑하는 일 없이 늘 겸손하고 지위고하를 따지지 않고 모든 사람을 포용하고 배려하는 미덕의 심성을 갖춘 참으로 따뜻한 예술인이다.

그는 동아미술제의 출품작들은 「표현을 절제하며 묘사에 집중하니 생각이 정지되어, 그림 그리는 기능에 집중하는 것이 정신을 구속한다고 하였다. 자신에게는 굵은 선과 자유로운 터치의 표현이 맞는데 자신과 전혀 맞지 않는 쪽을 어려운 살림을 꾸려가며 고생하시는 어머니 생각에 돈에 대한 욕심과 더불어 상 받고 출세하기 위해 시대의 흐름을 이용했다는 훗날의 고해성사로 그러한 행위에 대해 후회한다.」고 하였다.

이는 물질에 가치를 두지 않는 부친의 선비정신에서 비롯된 것이라고 나름 자리매김하였다.

3. 서용선의 예술세계

화가는 그림으로 이야기하고 시인은 문자로 그림을 그린다. 그림 관람객은 그림에서 이야기를 듣고 시집을 읽는 독자는 시에서 이미지를 그린다. 그는 대화하는 것을 즐겨하여 작품에도 형상과 함께 이야기를 담아 관람객에게 메시지를 전하고 있다.

거기에는 역사, 정치, 사회, 도시문화, 그리고 군상의 사람들과 자화상으로, 자신의 감성과 지성이 성찰하는 사유로 확장된 구체성을 압축하여, 시각화된 묘사로 이야기 담은 형상이 전시장에서 관람객을 맞이한다.

다양한 주제로 이어지는 그의 연작은 미시적으로 끝나지 않고 모든 주제마다 거시적 호흡으로 이어가며, 수십 년간 지속적으로 창작되는 서사의 진행형 작품들은 관람자에게 많은 메시지를 전하고 있다.

역사적 사건의 비애부터 도시인의 고단함까지 그는 따뜻한 시선으로 바라보며 우리가 살아가는 삶의 이야기를 작품에 담아 표출해 내고 있다. 교훈과 반성을 잊고 살아가는 것을 일깨워가며 작업하는 거칠고 투박한 그의 굵은 선에시는 살아 꿈틀대는 생명력의 에너지와 서민적 정서가 느껴진다.

그는 풍경화, 자화상, 역사화, 전쟁, 신화 그림, 도시 그림, 탄

광마을, 불교화, 소나무로 구성된 각각의 장르를 복합병행해가는 고단한 작업으로, 거대한 서사를 거시적 연작으로 조적해 나가며 많은 작품으로 이야기하고 있다. 대화를 즐기는 그의 기질이 오랜 세월을 거치며 현재진행형으로 진화해 가고 있다.

서용선은 각 장르마다 서사로 이어가는 작품이 되어야 직성이 풀리는 것 같다는 생각을 해본다. 시기마다 신선한 변모를 보여주는 작품들이 이를 반증하며 관람자에게 신선한 충격과 함께 많은 이야기를 전하고 있다. 역사적 사건의 비애에서부터 도시인의 고단함까지 따뜻한 시선으로 바라보며 탐구한 사람을 굵은 선으로 거칠고 투박하게 이야기한다. 그의 작품을 관람하는 관람객들도 작품 속의 이야기가 들리는지 궁금하다.

4. 그림을 말하다

화가로서 서용선은 그림을 이렇게 말한다

아크릴 물감은 색감이 자극적이긴 하나 유화보다는 은근한 느낌이 덜하다. 그런데 요즘은 전보다 그 구분이 점점 힘들어진다. 수지계통의 재료발달이 급속히 이루어지기 때문일 것이다. 하긴 다양한 표현매체의 확산으로 생각해 보면 물감이란 물질자체가 자연생태와 인간의 표현행위 사이에서 표피적인 역할로 한계 지워진다. 더 나아가 그림을 그린다는 것 자체가 실제의 인간적 삶과는 섞여질 수 없는 허구적 장치에 가깝다. 그것은 작가가 꾸며낸 하나의 모형에 불과하다. 하긴 작가라는 말 자체가 꾸며내는 행위를 일컫는 말인가 보다. 아니 화가라는 말이 어차피, 자연과 현실의 어느 부분을 반영하려는 사람을 일컫는 것이다. 그래서 미술가들은 실험을 한다. 뉴욕 맨하탄 가의 미놀타 카메라 선전이 꽉 찬 고층 건물들의 심장처럼 헐떡이고, 도쿄, 서울의 밤하늘에 광고판 네온 모델들이 계속해서 번쩍인다. 수없는 허상의 모델들, 그들이 밤만 되면 우리의 시각을 포위한다. 그리고 나의 생각을 가로막는다. 어떻게든 이 포위망을 뚫자. 우리의 머릿속에 샘물처럼 흐르는 뇌세포 물질은 그것들과 섞이지 못하기 때문에.

―《그림, 그리고 그린다는 것-서용선 개인전》『조형』 15, 1992
　『내 이름은 빨강』 2023, 도록에 재수록

에필로그

에필로그

북한 공산군의 남침으로 발발한 6.25동란 와중에 태어난 나와 서용선은 사변동이 벗으로 폐허의 서울에서 핍진의 유년기와 청소년기를 보냈다.

정릉마을 변두리 산자락에는 전쟁 중에 집을 잃은 사람들과 살길을 찾아 정릉마을로 들어온 가족이 운신할 만한 땅을 파서 나무로 얼기설기 엮어 천막으로 지붕을 얹어놓고 살기도 하고 형편이 좀 나은 사람들은 나무판자로 지어 루핑으로 지붕을 얹은 판자집에서 생활하였고 띄엄띄엄 초가집도 있었다.

다행히도 나와 서용선의 집은 피해를 입지 않은 한옥에서 생활했으나 부모님들께서는 가족의 굶주림을 해결하느라고 근심걱정이 가실 날이 없었다.

폐허가 된 서울에서는 일자리도 거의 없다보니 주로 노동을 필요로 하는 곳을 찾아다니기도 하고 지게에 짐을 지거나 소구루마, 마차에 짐을 실어 나르는 품팔이 수입으로 하루의 식량을 사갖고 귀가하였다. 해외에서 들어오는 구호물자에 의지해 겨우 목숨만 부지하는 참혹한 시절이었다.

보수는커녕 밥만 먹여줘도 감지덕지하며 일하기도 하고 여자들은 입 하나 덜겠다고 부유한 집에 들어가 천대받으며 식모(가정

부)살이 하기도 하였다.

철부지시절에 불량청소년과 어울리며 공부를 멀리하고 일기를 쓰며 그릇된 행동이 자각된 것은 나와 서용선이 대등소이 하였다.

나는 불량한 무리들로부터 벗어나기 위해 기독교재단의 야간 고등학교에 진학하여 생활을 달리하며 일요일에는 교회에 나가고 방학에는 학교의 종교부원과 함께 6일간 숭실대학교 기숙사에 머물며 성경공부와 함께 저녁식사 후에는 기숙사 침대 위에서 무릎 꿇고 참회의 기도를 마치고 잠들곤 하였다.

서용선의 아버지께서는 10대에 일본으로 건너가 일본사람 밑에서 일을 하며 지내셨는데, 정원 가꾸기하며 식물어 사전을 구입하여 식물 공부를 독학하기도 하고, 의사 밑에서 일하며 환자치료에 대한 의료지식을 습득하기도 하였으며, 운전기술을 배우기도 하였고, 목공소에서 목공일을 어깨 넘어 배우고 귀국해서 잠시 머물다가 만주로 가서 나무다루는 재수가 있어 목공소를 운영하며 인근의 학교에 책상과 걸상(의자)을 만들어 납품하고, 망가진 것은 수리도하며 지내다가 귀국하여 매달 월급 나오는 직장 없이, 갖고 있는 기술로 일하며 생활하였다.

서용선은 아버지께서 식물어 사전을 유품으로 남기셨다고 하였다. 부정기적으로 들어오는 수입으로 하여 불자이신 어머니는 가난한 생계를 꾸려가며 많은 고생을 하셨고 자신도 사회를 향해

서 가난에 대한 반항심으로 방황하였다 하였다. 그 당시에는 그에 대한 언급이 전혀 없어 모르고 지내다 나이 들어 알게 되었다.

서용선, 황경수, 장재열은 함께 정릉마을에 살면서 같은 학교에 다니며 유광운, 유민구, 유광열, 조덕환, 김대형과 함께 어울렸다. 고등학교를 졸업하고 나는 다른 친구들과 함께 만나지 못하고 가끔 화실로 찾아가 서용선과 만나곤 하였다.

40여년의 간극을 넘어 재회하니 유광운은 서용선의 작업을 보조하며 작품전시와 더불어 목재 운반하여 작업한 입체작품을 산소용접기로 용접한 지지대에 안치하고 기중기나 지개차로 트럭에 실어 운반하여 설치하였다. 몸을 아끼지 않고 땀 흘리며 평생 서용선의 예술작업을 함께 하는 아름다운 우정을 반백년 지난 오늘날까지 돈독하게 쌓아가고 있다.

길을 가다 대학로 마로니에공원의 아르코미술관 외벽에 서용선 전시 현수막을 발견하고 반가운 마음으로 들어가 관람하며 모니터 영상의 친구모습을 보고 얼마나 반가웠는지… 자신의 예술관과 더불어 전시작품 이야기를 하는 친구의 음성이 다정하게 들렸다.

창작열에 목마른 서용선은 2008년 서울대학교 미술대학 서양화과 교수직을 정년퇴임 8년 앞두고 사임한 후, 불철주야 창작작업으로 붓과 입체작품 공구를 혹사시키고 있다.

서용선의 전시 소식은 그래서 자주 전해져 오고 그때마다 달려가서 관람한 후, 몇 번 더 관람하는 편이다. 너무 먼 거리의 전시는 관람하지 못해 허전하고 아쉬운 마음이 자리 잡기도 하였다.

서명자는 홍익대학교 디자인학과를 졸업하고 대학원 석사, 박사를 마치고 1991년~1992년에 걸쳐 프랑스 파리의상조합학교 유학을 다녀와서 패션디자이너로 활동하며 서용선 아카이브 구축작업을 진행하고 있다. 서용선의 전시와 수많은 작품과 기록물을 정리하며 도움을 주고 있는 아름다운 동생이다.

작품 하나하나가 서용선의 정신이고 사상이며 이야기다. 그 이야기 속에는 따뜻한 인류애가 있고 불의에 항거하는 정신이 있고 보편적 가치를 지향하는 행동이 있다. 건강한 가운데 생의 마지막 순간까지 그의 붓질이 힘차기를 바라며 예술의 혼불이 무궁하기를 기원하면서 건강과 함께 서용선의 나날을 축복한다.

2024년 1월
靈樂軒에서 박병대

더불어 호흡하는
화가 서용선

| 초판 1쇄 인쇄 | 2024년 01월 31일 |
| 초판 1쇄 발행 | 2024년 02월 08일 |

지은이	박병대
그린이	서용선
사 진	박병대, 서 아카이브
펴낸이	문병구
편 집	구름나무
디자인	쏠트라인
펴낸곳	불교문예출판부

등록번호	제 312-2005-000016호(2005년 6월 27일)
주 소	03656 서울 서대문구 가좌로2길 50
전 화	02) 308-9520
이 메 일	bulmoonye@hanmail.net

| ISBN | 978-89-97276-77-6 (03600) |
| 값 | 25,000원 |